企业级卓越人才培养解决方案"十三五"规划教材

造型基础与构成设计概论

天津滨海迅腾科技集团有限公司　主编

U0361919

南开大学出版社

天　津

图书在版编目(CIP)数据

造型基础与构成设计概论／天津滨海迅腾科技集团
有限公司主编. —天津：南开大学出版社，2018.8(2022.9
重印)
　ISBN 978-7-310-05647-7

Ⅰ.①造… Ⅱ.①天… Ⅲ.①构图学 Ⅳ.①J061

中国版本图书馆 CIP 数据核字(2018)第 187177 号

主　编　齐乃庆　沈　璐　武晓楠　樊　凡
副主编　刘银连　赵学凯　莘海莉　乔双羽　石志鸿

造型基础与构成设计概论
ZAOXING JICHU YU GOUCHENG SHEJI GAILUN

南开大学出版社出版发行
出版人：陈　敬
地址：天津市南开区卫津路 94 号　　邮政编码：300071
营销部电话：(022)23508339　营销部传真：(022)23508542
https://nkup.nankai.edu.cn

河北文曲印刷有限公司印刷　全国各地新华书店经销
2018 年 8 月第 1 版　　2022 年 9 月第 4 次印刷
260×185 毫米　16 开本　12.25 印张　316 千字
定价：59.00 元

如遇图书印装质量问题,请与本社营销部联系调换,电话:(022)23508339

企业级卓越人才培养解决方案"十三五"规划教材
编写委员会

王建国　烟台黄金职业学院

陈章侠　德州职业技术学院

郑开阳　枣庄职业学院

张洪忠　临沂职业学院

常中华　青岛职业技术学院

刘月红　晋中职业技术学院

赵　娟　山西旅游职业学院

陈　炯　山西职业技术学院

陈怀玉　山西经贸职业学院

范文涵　山西财贸职业技术学院

任利成　山西轻工职业技术学院

郭长庚　许昌职业技术学院

李庶泉　周口职业技术学院

许国强　湖南有色金属职业技术学院

孙　刚　南京信息职业技术学院

夏东盛　陕西工业职业技术学院

张雅珍　陕西工商职业学院

王国强　甘肃交通职业技术学院

周仲文　四川广播电视大学

杨志超　四川华新现代职业学院

董新民　安徽国际商务职业学院

谭维奇　安庆职业技术学院

张　燕　南开大学出版社

企业级卓越人才培养解决方案简介

 企业级卓越人才培养解决方案(以下简称"解决方案")是面向我国职业教育量身定制的应用型、技术技能人才培养解决方案。以教育部—滨海迅腾科技集团产学合作协同育人项目为依托,依靠集团研发实力,联合国内职业教育领域相关政策研究机构、行业、企业、职业院校共同研究与实践的科研成果。本解决方案坚持"创新校企融合协同育人,推进校企合作模式改革"的宗旨,消化吸收德国"双元制"应用型人才培养模式,深入践行基于工作过程"项目化"及"系统化"的教学方法,设立工程实践创新培养的企业化培养解决方案。在服务国家战略:京津冀教育协同发展、中国制造 2025(工业信息化)等领域培养不同层次的技术技能人才,为推进我国实现教育现代化发挥积极作用。

 该解决方案由"初、中、高"三个培养阶段构成,包含技术技能培养体系(人才培养方案、专业教程、课程标准、标准课程包、企业项目包、考评体系、认证体系、社会服务及师资培训)、教学管理体系、就业管理体系、创新创业体系等;采用校企融合、产学融合、师资融合的"三融合"模式,在高校内共建大数据(AI)学院、互联网学院、软件学院、电子商务学院、设计学院、智慧物流学院、智能制造学院等;并以"卓越工程师培养计划"项目的形式推行,将企业人才需求标准、工作流程、研发规范、考评体系、企业管理体系引进课堂,充分发挥校企双方优势,推动校企、校际合作,促进区域优质资源共建共享,实现卓越人才培养目标,达到企业人才招录的标准。本解决方案已在全国几十所高校开始实施,目前已形成企业、高校、学生三方共赢的格局。

 天津滨海迅腾科技集团有限公司创建于 2004 年,是以 IT 产业为主导的高科技企业集团。集团业务范围已覆盖信息化集成、软件研发、职业教育、电子商务、互联网服务、生物科技、健康产业、日化产业等。集团以科技产业为背景,与高校共同开展"三融合"的校企合作混合所有制项目。多年来,集团打造了以博士、硕士、企业一线工程师为主导的科研及教学团队,培养了大批互联网行业应用型技术人才。集团先后荣获天津市"五一"劳动奖状先进集体、天津市政府授予"AAA"级劳动关系和谐企业、天津市"文明单位""工人先锋号""青年文明号""功勋企业""科技小巨人企业""高科技型领军企业"等近百项荣誉。集团将以"中国梦,腾之梦"为指导思想,在 2020 年实现与 100 所以上高校合作,形成教育科技生态圈格局,成为产学协同育人的领军企业。2025 年形成教育、科技、现代服务业等多领域 100% 生态链,实现教育科技行业"中国龙"目标。

前　言

造型基础与构成设计概论作为网店运营与设计专业的基础课程,旨在培养学生的造型能力、平面构图能力、色彩搭配能力和立体造型能力。高等职业教育设计类专业的基本教学宗旨是培养符合现代社会艺术与设计发展要求的高素质应用型人才,本书的编撰正是基于这个标准,循序渐进地将美术造型和构成设计的基础知识铺展开来。

本书为网店运营与设计专业的入门级教材,由六个章节组成,分为两个部分,前三章为美术造型的基础知识,后三章为构成设计的基础理论,其中第一章主要介绍了素描的基础知识、素描的造型规律和造型方法;第二章讲解了透视学的基本概念,以及一点透视和两点透视的基本原理;第三章为素描基础练习,包括结构素描和全因素素描两部分,练习的内容从局部到整体,从静物到人物,步骤清晰,循序渐进;第四章主要讲解了平面构成的基本知识点,包含点、线、面的概念及其形态作用、基本型的简单画法及骨骼的概念、平面构成的基本形式和表现方法;第五章主要讲解了色彩构成的基础知识,主要包括色彩原理、色彩三要素、色彩的混合方法、色彩对比、色彩调和的方法及规律、色彩心理学几个部分;第六章主要介绍了立体构成的特征、立体构成各个元素的构成方式以及立体构成的形式美法则。本书在编写过程中,以最新的理论为指导,以实例化操作为手段,通过案例引入、习题训练等环节使学生掌握基础的知识理论和基本的操作技能。

本书由齐乃庆、沈璐、武晓楠、樊凡任主编,由刘银连、赵学凯、莘海莉、乔双羽、石志鸿共同任副主编,齐乃庆、沈璐负责统稿,武晓楠、樊凡负责全面内容的规划,刘银连、赵学凯、莘海莉、乔双羽、石志鸿负责整体内容编排。具体分工如下:第一章至第三章由刘银连、赵学凯、莘海莉编写,武晓楠负责全面规划;第四章至第六章由乔双羽、石志鸿共同编写,樊凡负责全面规划。

全书从策划到撰写,从研究系列教材特色特点到书稿的字斟句酌、实例的选取,每一步都力争精益求精。全书理论内容简明扼要、通俗易懂、图文并茂、即学即用,使理论更加视觉化,使逻辑与形象思维可以更好地结合在一起,便于记忆与理解。

<div align="right">

天津滨海迅腾科技集团有限公司

技术研发部

</div>

目　录

第1章 素描的基本概述

- 了解美术造型基础知识。
- 掌握理解素描的造型规律和造型方法。
- 掌握素描工具的使用。

本章主要讲解美术造型基础知识,同时简单介绍了素描的造型规律和造型方法,以及素描工具的使用。课前应准备好练习所需的画板、画纸、画笔、圆规、尺子等画具。

1.1 素描概述

素描是人类最早出现的绘画形式,自远古人类的涂鸦、生产和生活用品纹饰中就出现了(图1-1为西班牙阿尔塔米拉洞窟的壁画)。它是人类情绪和自我认识最直观的表达方式,从旧石器时代到近现代一直在不断演进中,其手法和技术也在不断地改进。

从古至今的西方画家一直都在苦练这门基本功,这正说明了素描在所有基础课程中的重要性。通常意义上,我们所说的素描指的是自文艺复兴时期以来就形成的古典唯美主义素描及古代经典素描。而在我国的情况有所不同,我国的素描理论体系一直是传承和学习前苏联的全因素素描,描绘物象基本采用以再现为目的的表现方法,并以此达到实现基础造型的目的。

图 1-1

图 1-2 舞蹈纹彩陶盆

而素描作为研究和再现物象的一种表现方式，唯一不变的是它是一切造型艺术的基础，同时也是训练造型能力的基本手段。作为造型艺术创作的基础，素描对于所表现的对象能准确概括并生动地表现出来。它的本质是以简单的工具对物象进行描绘，通常采用单色描绘。自然界中各种物象的形体特征、空间感、质感等多种造型因素都是素描艺术研究与表现的内容，如图 1-3 至图 1-9。动画基础素描得益于传统素描的精髓。它是结合动画专业的需要而出现的，它以点、线条、块面、明暗调子等造型元素，研究动画物象、场景造型和形态、结构、空间、质感、虚实、透视的基本规律。以表现动画画面视觉艺术效果为主要目的，主要通过系统的训练培养我们的观察能力、分析能力、表现能力，最终提升动画造型能力，掌握基本造型规律和艺术创作技巧。如图 1-3 至图 1-5 是德国著名艺术大师丢勒的真迹，其中图 1-4《母亲》作者以素描的形式准确地描绘出母亲的人物特点。他通过对透视学的掌握及人体结构的理解和熟练的绘画技巧，使欣赏画的人能够感受到画家对母亲的深厚感情。

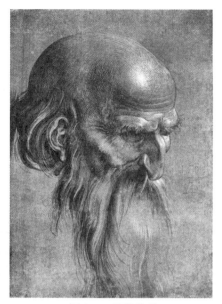

图 1-3　丢勒作品

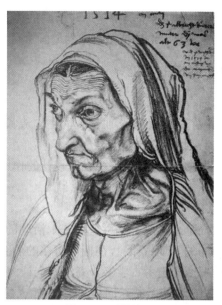

图 1-4　丢勒作品

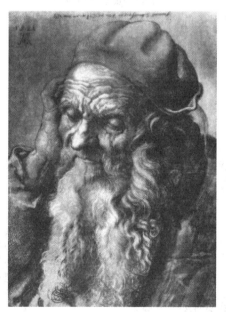

图 1-5　丢勒作品

1.2　素描的功能与题材

素描大多追求的是富有感染力的生动的艺术造型,是以陶冶情操的纯艺术创作发挥其造型功能的。在绘画时,画家都是以感性为基础,与直觉性、形象性紧密结合,表现艺术形象。在

照相机发明以前,人类都是通过绘画的方式以图像的形式记录历史事件、风土人情,以供后人瞻仰。这在许多洞窟或是石壁的壁画上可以见到。

1.2.1 素描的功能

素描有几个最主要的功能:
(1)在医学上,解析肌体的内在构造、了解构成肌体的具体器官等。
(2)通过研究自然世界的光影、质感变化来塑造形体。
(3)在实用美术领域中发挥设计的作用。

1.2.2 素描的运用领域

素描是人类最早从事造型艺术活动的方式之一。约在旧石器晚期,人类的祖先就已经开始用鹿脂的灯烟做原料,在他们居住的洞窟岩壁上展开反映他们当时真实生活的造型艺术活动。俄罗斯历史考古学家普列汉诺夫认为:"这些带有记号和文字性质的绘画,是由于生活中的功利目的而进行描绘的,因而在原始人身上便发展了一种再现自然的渴望和摹绘的能力"。

从人类这些最早的以实用为目的的艺术创作遗迹中,我们可以看到劳动创造了艺术,艺术与人们生活的密切关系,即艺术产生于劳动,同时艺术又推动了生产劳动。而后来出现的早期的绘画艺术都是为上层阶级服务的,如宗教、贵族、皇权等。这从数量繁多的古典绘画或雕塑作品的题材中可以体现。但是如果认为素描的用途非常单一那就错了,其实人们早就通过素描的手法来进行设计与创作了(图1-6至图1-9)。

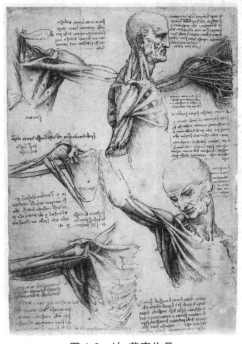

图1-6　达·芬奇作品

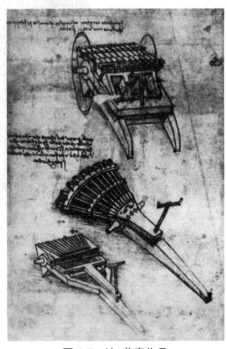

图1-7　达·芬奇作品

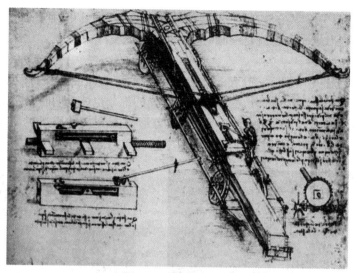

图 1-8　达·芬奇作品

图 1-9　达·芬奇作品

1.2.3　素描的造型规律

　　素描主要是通过丰富的层次变化,细腻的明暗变化,在二维平面上描绘出客观物象的色调变化,以达到模拟出真实体积感的视觉效果。在人们长期绘画研究过程中发现,必须准确描绘出物体特征,才能再去表现物体的影调。在表现物体影调时,可将物体的影调划分为三大面和五个色调,而这个表现物体的基本造型规律的掌握可以帮助初学者更快捷地学习表现的技巧。

所有物体都有区别于其它物体的特征,这就要求我们每个初学者在描绘物体的同时要准确地观察物体的特征,这一步也就是绘画时常说的"找型"。

（1）三大面

所有物体在受光的情况下,它的表面都会产生明暗变化,光线的强弱程度就会使物体表面产生三大部分:受光部分、背光部分、受光过渡到背光的部分也就是明暗交接部分（又称明暗交界线）。这三大部分就是我们常说的三大面。如:方形物体,这三个面非常明显,而表面圆滑的物体这三个面的过渡就比较不明显（图1-10至图1-11）。

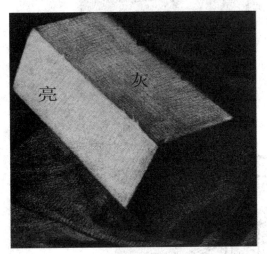

图 1-10

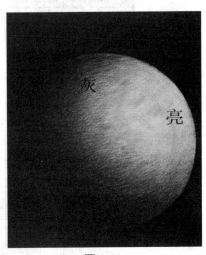

图 1-11

（2）五大调子

在这三大面的基础上受光部又可细分为亮面和灰面,有些质地坚硬表面圆滑的物体还会有轮廓很明显的高光,在背光部分为暗面和反光,这就构成了五大调子,此外,投影虽不算在五大调子里,但却是表现物体质感和重量感的关键（图1-12至图1-13）。

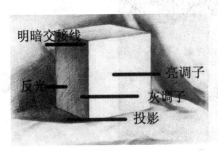

图 1-12

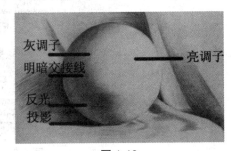

图 1-13

1.2.4 素描的造型方法

（1）明暗素描

在理解素描造型规律之后,就要联想到客观物体真实的状态,并将其表现出来,这就是学习明暗素描的绘画技巧。明暗素描也可以说是全因素素描,是对研究对象最写实最深入的素描造型方式,它不仅注重表现物体的外形、结构,而且更加深入地研究和表现物体丰富而细腻

的光影变化。它主要以单色线条和线条排列形成的明暗块面来塑造物体的形状和质感,锻炼观察和表达物象的形体、结构、动态、质感、量感、明暗关系为目的,并以此研究和掌握造型的基本规律(图 1-14 至图 1-17)。

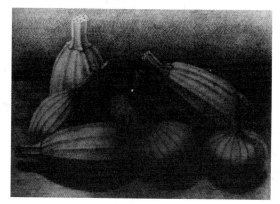

图 1-14

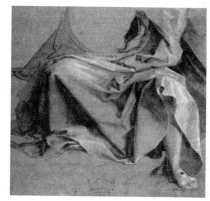

图 1-15

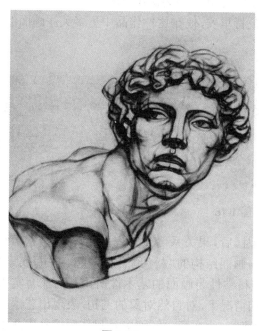

图 1-16

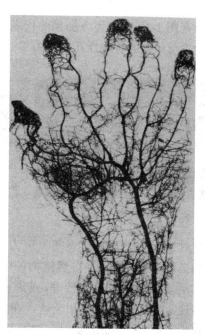

图 1-17

　　明暗素描画法是写实性的绘画表现方法,明暗素描训练的过程中要注意表现形体结构关系、明暗关系、空间关系、物体质感等。明暗素描的表现和物体的结构息息相关,物体的明暗变化源于形的变化,明暗层次的描写首先应当是表现物体的手段而不是目的。

　　“三大面”理论提供了明暗变化最基本的模式,而“五大调子”理论丰富了这个模式的细节,由此构成了物体的两大明暗系列,其中最重要的就是明暗交界线,因为其鲜明地揭示了物体的形体关系和明暗关系的本质属性,所以又被叫做“生命线”。换而言之,如果所描绘的物体具备了五大调子的因素,就可以说这幅作品在表现方法上是具有一定写实性质的作品。

（2）结构素描

结构素描主要以研究物体外在形态的内部结构为目的，它主要用以研究怎样合理构建一个物体，使其内部与外观既美观又科学合理。"结构"一词在《牛津词典》中的定义是"构造法，支撑构架或主要部件，建筑物或任何构造整体……结构的或主要构架。源于拉丁文，有建造之意"。

在素描中，我们所说的结构其实包含两层意思。其一指的是客观对象的自然构造或生理构造，也可以说是解剖结构。比如达·芬奇手稿中就有许多对四肢、躯干甚至植物和机械进行结构、构造的例子；其二是画面的结构（或基础意义上所说的画面构成），它的意思就是画面单元彼此依赖，相生相成的互动关系，它是图像借助图式得以严密呈现的基础。

讨论画面的结构就更必须返回抽象，返回画面的基本形态，因为构成和效果再复杂玄奥的画面也隐藏着抽象的结构或形态，或是由后者发展起来的。

结构的上述两层意思有时候彼此独立，画面仅仅有一方面的目的。一般来说，传统古典主义和现实主义绘画更关注前者对画面的制约作用，而以毕加索为代表的立体派等现代绘画流派则更多强调对后者的独特理解。比如图 1-17 就是有"素描"特质的医学解剖图，它服务于医学上的用途和实践，仅仅以揭示、研究对象的自然结构为目的，对绘画没有实际作用。如果说有什么艺术性，那也是站在审美的角度上看，由对事物的深刻认识所派生的"副作用"。

而在图 1-18 中作为冷抽象的代表人物蒙特里安，他在这件作品中更多关注画面的结构，自然物象可辨识的客观性几乎降为零。

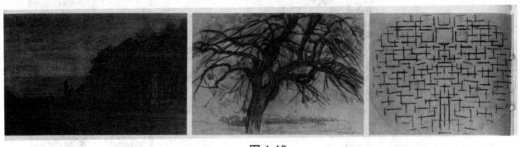

图 1-18

有时候"结构"的两层意思呈现为（前）因（后）果关系，就是靠对象的自然结构组织画面的结构。比如图 1-19，将自然结构的"紧"与画面结构的"松"结合在一起。在写实素描中，艺术家更多关注对前者的梳理，或借前者的科学性为画面的艺术性所用。而非写实类素描则更多注重对后者的研究和表达。在这样的情况下，对自然对象的结构，表现出艺术家对结构的独特理解，米开朗琪罗对解剖有精深的研究，他在亲自解剖多具尸体后能画出几乎任何角度和任何运动形态的人体，动态结构真实自然。在图 1-20 中我们看到，大师驾轻就熟地运用谙熟于心的结构知识，科学且形象地赋予圣经人物以可信的人间气息。在图 1-20 中毕加索将打碎的结构重新组合，借别有用心的抽象符号达到具象（局部的不写实达到整体的"写实"）。这种"写实"的意思不是照相式再现的写实，有视觉联想的成分，或相反，局部的写实达到整体的不写实，赋予形象以"再现"的高度。他不是复制那些可感知的细节，而是将其抽象化为符号。

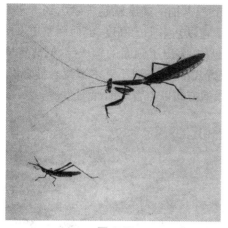

图 1-19

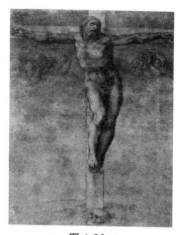

图 1-20

（3）线描表现

我们都知道,无论古今中外,线描都是人类最本能最直接的艺术表达方式,同时也是被传统中国画家一直沿用至今的主要素描表现形式。如图 1-21 是中国著名的唐代画家吴道子的八十七神仙卷（居部）,作者用传统的中国画基本画法白描为主勾勒出八十七位不同身姿的神仙,线描不单单指以传统的线条——以线条自身的变化赋予它以某种记录意义上的或属于艺术语言功能——去表达客观或主观意图,也用来指单纯以线条的方式去表达意图的作品。如图 1-22 是作者对有些线"厌腻"的形象的一次有意破坏之后的"无意识"挽救和被"叫停",作者无意中以破坏性的线条尖锐地定格了对形象的感觉,颇有几分文人画的意蕴。线,实际上还意味着一种思维的线形流淌的痕迹。它不强调渲染却有着特殊的直接性,不强调繁复的技法却可以产生丰富的意味。

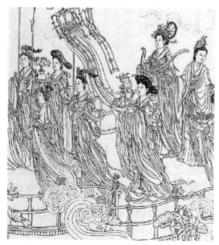

图 1-21

图 1-22

线描的魅力在于灵动,在于亲和力和以抽象性为基本审美取向的不拘一格的创造性和表达的直接性。从本节选用的国内和国外几位画家的线描作品中可以看出以线描为基本构图方式的素描的独特性和创作难度。

从某种要求上说,越是简单或单一的形式,如线,素描的高度就越难以达到。艺术家只有超越了这种人人触手可为的一般性才能,才能赋予它以艺术上的高度,继而引发更多的思索与实践。如图 1-23 画中人物造型各异,劳作的、休息的,突出了画面的构成感,同时饱满的造型强化了劳动人民强健的体魄。素描作品中手段或方式不重要,对于艺术家或素描来说,重要的是将手段或方式在共性与个性之中协调,赋予手段或方式以语言上的深刻性。

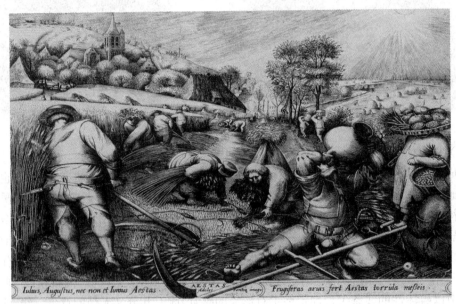

图 1-23

1.3 素描工具材料

我们在欣赏素描作品的时候,能够感觉到画面的风格与丰富的光影关系,熟练掌握绘画材料是美术造型的必修课。朴素的本质是单纯,但并不意味就是简单。就像是乐器独奏,单纯平实中蕴藏着无限的丰富。"工欲善其事,必先利其器。"绘画是实践性很强的学科,绘画工具和材料的掌握是创造理想的艺术形象的重要物质保证。同时运用不同的工具和材料可产生不同的视觉效果,体现出来的肌理和质感,也是丰富艺术表现力的重要途径,运用恰当会妙趣横生。文艺复兴的大师们都亲自制作绘画材料,为丰富绘画技法做出巨大贡献。学画之前必须熟练掌握各种绘画工具和材料的性能,并善于运用这些工具,做到得心应手,只有这样才能随心所欲地表现出画家心中理想的形象。

（1）笔

对各种笔的使用,一方面是掌握他们的性能,更重要的是要熟悉各种笔触效果,以及产生的丰富表现力,这才是学习的真正目的。笔的种类繁多（如图 1-24）,有铅笔、炭笔、炭精棒、蜡笔、油画棒、色粉笔、钢笔、马克笔等等,不同的笔在纸上产生不同的笔触,也产生截然不同的艺术效果。

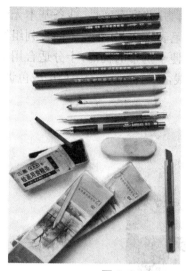

图 1-24

8B　　4B　　3B　　2B

图 1-25

　　铅笔特点润滑流畅,能够画出细腻的灰调,线条有粗细、浓淡等效果(如图 1-25)。美术铅笔的铅芯有不同等级的软硬区别。硬的以"H"为代表,如:1H、2H、3H、4H 等,"H"开头的铅笔,数字越大,硬度越强,色度越淡;软的以"B"为代表,如:1B、2B、3B、4B、5B、6B 等,"B"开头的铅笔,数字越大软度越强,色度越黑;平常人们使用的铅笔多是 HB 型号,软硬适中。一般硬笔适合画以线条为主要表现手段,软笔适合于画以线和色调结合。铅笔的特点是便于修改,容易控制线条的轻重、粗细、浓淡,从而创作出丰富色调层次的作品。铅笔侧用,可画粗线,抓大效果;用其棱角可画细线,丰富细节。还可用手指或纸辅助擦拭,产生朦胧的色调。对於初学者而言,可从 HB 到 6B 中选择创作。

　　炭笔色泽浓黑,质地较松脆,画面明暗对比度强,可以呈现较强的表现力,便于画出丰富的层次与色调,用于画人物肖像十分出彩,如图 1-26。在绘画过程中,可以借助于手或纸笔的涂抹,或者可以利用橡皮擦亮的手法,使画面效果更加丰富。

图 1-26

　　钢笔绘画的基本技法一般以线为主,画出的线条挺拔有力,并富有弹性,线条基本无深浅变化,不易擦拭涂改,需判断准确,下笔果断,不可犹豫。钢笔表现力强,靠线条的排列组织叠加来产生暗部的调子,使画面效果精致细腻,而且钢笔具有便于携带的优点,十分适合用来进行速写创作,如图1-27。既可以画出简单、明确而肯定的单线,也可通过线的排列构成色调,线条疏密亦可表现色调层次和变化。

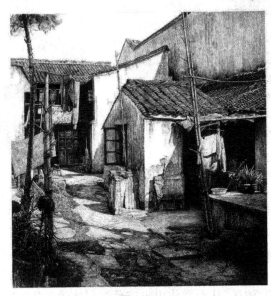

图1-27

　　美工笔是一种特制的弯头钢笔,用法与钢笔相类似,工具简单,使用方便,限于工具的特性,它的特点是以线为主,线条基本没有深浅的变化。画面特点是线条比较肯定、干脆,但和钢笔一样,有不易涂改的缺点,要求画者下笔要干脆果敢,不容犹疑,可充分发挥线的表现力,如图1-28。

图1-28

　　毛笔表现力强,效果丰富,但也比较难掌握。毛笔既可表现生动、抑扬顿挫的线条,又可以

大块水墨渲染烘托气氛意境（如图 1-29）。

图 1-29

马克笔从西方传入我国，笔芯一般有粗、细、尖、圆、方、斜方等，有油性和水性两种，颜色种类十分丰富。用马克笔进行创作，画面特点肆意潇洒、线条流畅、色彩明快、而且快干，具有透明感。马克笔由于有粗细不同型号，产生的画面效果也不同，粗线条画出的效果粗犷豪放，细线条画出的效果浑厚润泽（如图 1-30）。

图 1-30

　　炭精条和小炭的特点是出手帅气,注重感觉,一气呵成,可表现出人的形体和明暗关系(如图 1-31)。炭精条有黑、棕等色,其状有方形、圆柱形,相较炭笔而言,更具表现力。用炭笔侧锋绘制的话,线条可以表现的虚而粗,可以用以大面积排线。利用炭笔棱边又可画出锐利且有变化的线条,能够表现出无可计数的层次感。

图 1-31

　　(2)纸

　　很多学生容易轻视对纸的使用,认为现在很多动画作品都是由电脑直接完成的。纸上作画千万不可轻视,假如你没画过水彩画,你如何能用电脑做出水彩画效果呢?即使做出来又如何品评效果好坏,只能是隔靴搔痒。画纸的种类很多,一般都可以用来画素描,但不同的纸张效果也是不大一样的,画者作何选择,也要据其所需效果酌定。素描纸质地较密实,这种纸画铅笔、炭笔、钢笔速写效果均好。速写纸稍薄而软,不宜多涂擦,画铅笔、炭笔、钢笔、水墨均可,由于这种纸质软并有半吸水性,画钢笔、淡彩、速写效果很好。新闻纸质地较薄,颜色发黄,时间长了更加黄而脆,适合小炭和炭精条在上面作画。宣纸适合水墨画的渲染渗透,构筑意境。在进行绘画创作时,使用不同质地的纸张,能产生不同的效果。对于初学者而言,速写本应该经常带在身边,随时随地见到生动有趣的场景,便可以及时进行创作和记录。

　　(3)橡皮

　　一般常用的绘画用的橡皮有普通橡皮和可塑性橡皮,可塑性橡皮类似橡皮泥,用起来非常方便。进行素描创作时使用橡皮的注意事项:首先,初学时往往总觉得画不满意时就立刻用橡皮擦去了,第二次画错时又再擦去,对于训练绘画能力来说,这是最不好的习惯。因为反复使用橡皮容易伤害画纸,再则对于画者来说,不利于培养一笔成型的能力,所以应极力避免。正

常情况下,当第一笔画不对时,可以在原基础上覆盖第二笔,如此画时就有一个标准,容易改正,等作品整体基本完成之后,再把不用之处的铅笔线,用橡皮轻轻擦去,这样是正确使用橡皮的方法。

　　1. 查阅相关的素描书籍,对优秀的素描作品进行观摩与比较、分析和临摹。

　　2. 收集和研究中外素描大师的创作草图和手稿,比较和感悟怎样衔接好素描和创作之间的关系。

　　3. 工欲善其事,必先利其器。任何画种的特点都与其工具材料的性能有密切的联系,准备好学习绘画的材料和工具,便于随时练习使用。

第 2 章　透视

- 透视学的基础概念。
- 重点掌握一点透视和两点透视的原理。

本章通过讲述透视学的基础概念、绘画透视基础、物体成角透视的形成与特点、曲线透视的画法及应用,来重点掌握透视原理,目的是使初学者能熟练描绘物体的结构。课前应准备好练习所需的画板、画纸、画笔、圆规、尺子等画具。

2.1　透视的基本概念

透视绘画法理论术语"透视"一词源与阿丁文"perspclre"(看透)。最初研究透视是采取通过一块透明的平面去看景物的方法,将所见景物准确描画在这块平面上,即称该景物的透视图。后来将在平面画幅上根据一定原理用线条来显示物体的空间位置、轮廓和投影的科学称为透视学。如图 2-1 至图 2-4 展示了德国画家丢勒用版画形式来说明阿尔伯蒂和达芬奇谈过的写生装置和方法。

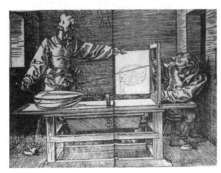

图 2-1

图 2-2

图 2-3

图 2-4

达·芬奇对怎样准确描绘物象曾有过这样精辟的论述："取一块对纸大小的玻璃板,将它稳固地竖立在眼前,即在你眼前和你所要描绘的物体之间,然后站在是你的眼睛离玻璃三分之二(注:约 76 厘米)的地方,用器具夹住头部使之动弹不得,闭上或遮住一只眼睛,用画笔或粉笔在玻璃板上画所见之物。再将它转描到好纸上,如果你高兴还可以设色,画时好好利用大气透视。"

透视是造型艺术所依赖的一门科学,也是一种视觉现象。这种视觉现象随着人的视点移动而产生变化,即这种变化与视点的位置和距离是分不开的。在现实生活中,当人们边走边看景物时,景物的形状会随着脚步的移动在视网膜上不断地发生变化,因此对某个物体很难说出它固定的形状。观者只有停住脚步,眼睛固定朝一个方向看去时,才能描述某个景物在特定位置的准确形状。再则,随着景物与我们远近距离的不同,所看到的景物形状也不一样。通常在距离的前提因素下,空间越深,透视越大。同样大小的物体,也会因视点与物体远近距离的不同而产生大小变化。这就是我们通常所讲的近大远小透视变化规律(如图 2-5)。

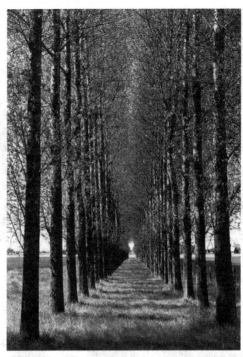

图 2-5

2.1.1　透视的特点

　　透视是一种绘画与艺术设计活动中观察方法和研究画面空间的重要手段。运用物体形状近大远小、物体明暗对比的近强远弱、物体的色彩近纯远灰等规律，可以归纳出视觉空间变化的规律，可以使平面景物图形产生距离感和立体凹凸感。所以说透视最显著的特点就是在二维空间的平面上形成视觉三维立体空间（如图 2-6）。

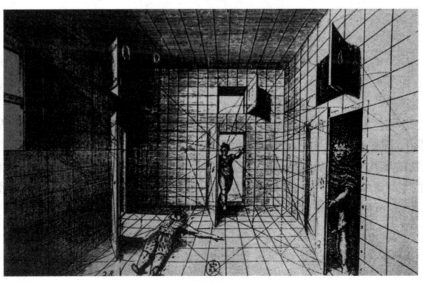

图 2-6

2.1.2　透视的分类

（1）从理论研究的角度分类

文艺复兴时期的艺术大师达·芬奇将透视分为三种：线透视、色彩透视、消逝透视。

a. 线透视：它是使观察者识别画面空间距离最有效的表现方法。场景中的远伸平行线，看去越远越聚拢，直至汇合于一点（如图 2-7 至图 2-8）。

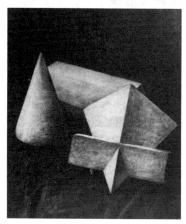

图 2-7

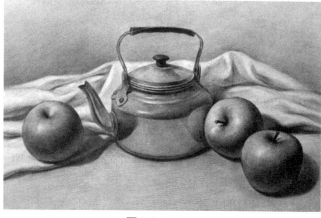

图 2-8

b. 色彩透视：近处色彩偏暖，远处色彩偏冷。这是大自然层的阻隔而产生的变化，如：近处物体色彩倾向鲜明，接近固有色，带有黄橙色调。远处色调倾向暗淡灰紫，深色物体则偏蓝灰色（如图 2-9）。

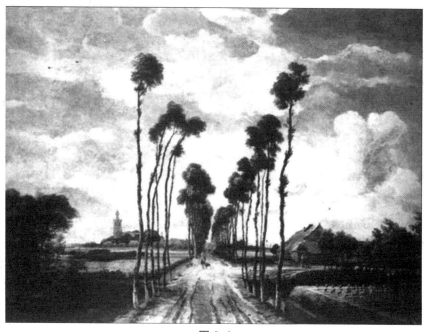

图 2-9

　　c. 消逝透视：物体的明暗对比和清晰度随着距离的变化而产生强弱变化，如：近处物体明暗对比强烈，有较清楚的视觉轮廓；远处物体明暗对比弱，轮廓和细节都比较模糊，甚至混为一片（如图 2-10 至图 2-11）。

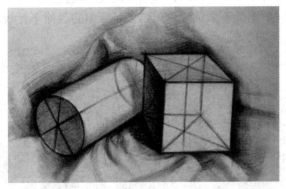 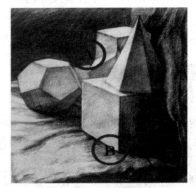

图 2-10　　　　　　　　　　　　　　　　　　图 2-11

　　如图 2-10 或图 2-11 画面强调的前面衬布的细节，图 2-12 的 A 区和 B 区比较来看，A 区不论从轮廓和细节都比较模糊。

　　（2）从教育目的上分类

　　从教育目的上透视可分为绘画透视与设计透视两种。

　　a. 绘画透视：它是绘画艺术所依赖的一门科学技法，是研究在平面上塑造具有高、宽、深三度空间的重要法则，是帮助画者表现各种客观物象的体积、位置和空间关系，以便真实而艺术地表达出画者的视觉感受，如图 2-12 至图 2-13 所示。

 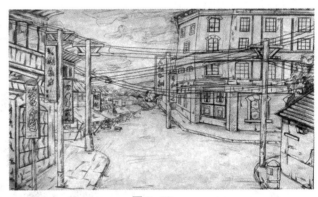

图 2-12　　　　　　　　　　　　　　　　图 2-13

　　b. 设计透视：它是以绘画透视为基础，把透视原理与法则运用于工艺美术设计中，是一门研究和解决在平面上表现立体效果，具有空间结构景象的设计的基础学科，是造型设计师准确到位地表达空间立体效果图的重要方法。应用于室内外设计图、视觉传达或服装效果图等等。

　　如图 2-14 室内设计和图 2-15 服装设计手绘稿都是通过具体直观的形象来传达设计师们的内在精神，这必须借助于科学的透视得以具体而生动的体现。

图 2-14

图 2-15

（3）从形式角度上分类

从形式角度上分类,透视可分为焦点透视和散点透视两种。

a. 焦点透视:它是在遵守视觉感受的基础上,从一个固定的位置写生,以一点为视觉中心进行作画,是大多山水画大师和传统西画构图的重要法则如图 2-16、图 2-17 所示。焦点透视有三个基本规律:平行透视、成角透视和倾斜透视。

图 2-16

图 2-17

b. 散点透视:它是不受一个焦点的限制可以在一幅画上有多个心点,如图 2-18 所示。中国画和装饰画都有这个特征,可以把不同视点上所看到的景物组织到一副画面上来,如图 2-18 所示(中国古代绘画《清明上河图》)。

图 2-18

2.1.3 透视的常用术语

（1）视点（EP）——观察者眼睛所在地点与位置。

（2）足点（SP）——观察者在地而上的位置点。

（3）地平线——观察者所见延伸远处的水或地与天的交接线，与观察者眼睛的高度相同。在画面上，平视的地平线与视平线重合，斜俯、仰俯的地平线的上、下方，正俯、仰视的画面上只有视平线，没有地平线。

（4）视平线（HL）——与画面平行的一条水平线。水平线与目点等高，并且是视平面（目点、目线高度所在的水平面）与画面垂直相交的线。

（5）心点（CV）——观察者中视线与画面垂直相交点。它位于正常视域和视平线的中央。它是与画面成90°角的水平段的点。按焦点透视规律，一幅画面上只有一个心点。

（6）距点（DP）——它们是与画面成45°角的平变线的灭点。一幅画面上只有两个距点，分别位于心点左右视平线上，并与心点的距离相等。

（7）灭点——画面上不平行的直线无限延伸，在画面上最终消失的一点。与画面不平行而相互之间平行的直线。向同一个点汇聚并消失；与视平面平行而与画面不平行的直线均称灭点。灭点在视平线上有心点、距点、余点；倾斜于视平面而与画面不平行的直线；灭点在视平线的上、下，有升点和降点。

（8）画面（PP）——视点与被画物之间假设的一透明平面。

（9）基面（GP）——通常是指物体放置的平面，户外多指观察者所站立的地平面。

（10）基线（GL）——画面与地平面（桌面、台面）的交线。

（11）中心视线（CVR）——视点至视心的连接线及其延长线。中心视线在任何情况下都垂直于画面，平视的中心视线平行于地平面。俯、仰视的中心视线倾斜或垂直与地平面。

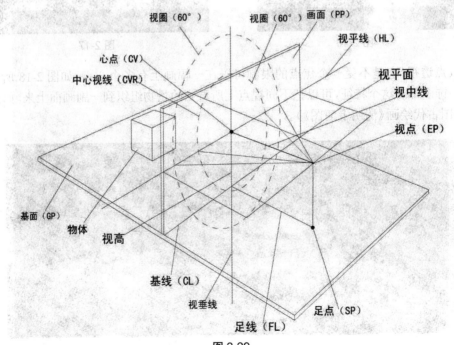

图 2-29

（12）余点——与画面成任意角度（除 900 角、450 角以外的任何角度）的水平线段的灭点。在视平线上可以有很多个余点，余点的位置因水平线与画面所成的角度而定。画面所成角度小于 60 度的水平线段灭点在视圈以外。

（13）视圈——它是由视点引出的视角约为 600 角的圆锥形空间；圆锥与画面交割的圆圈是画面上的正常视域范围，称视圈。物体的透视图要画在视圈以内。

（14）天点（UP）——近低远高（如向上的阶梯、房盖的前面）向上倾斜，与画面不平行的线段的延长线，在水平线上方的消失点。

（15）地点（DP）——近高远低（如向下的阶梯、房盖的后面）向下倾斜与画面不平行的线段的延长线，在水平线下方的消失点。

（16）透视线——任何一种线只要与画面成角，皆会消失于某一点，这样的线都称为透视线。

（17）视高——平视时，视点至被画物体放置面的高度，视平线和基点的距离。

（18）视中线——视点与心点相连的，与视平线成直角的一条直线。

（19）视垂线——由心点引出与画面平行，与视平线成直角的垂直线。

2.1.4　视点位置的选择与构图

代表视点主视方向的心点，理论上永远在视圈内画面的中心，这是不变的因素。但对于景物，视点可以从高、宽、深三个角度上选择与构图，这是可变的因素。

（1）视位上下高度的变化

面对景物，视点上下移动，从高度上选位观察，可引起视平线的高低位置变化。视平线是上下分割景物及构图的基准线，关系到构图中上下景物的比例及消失变化的缓急。视位高度确立之后，视平线随之也就确定，处于人眼上半部分的景物在视平线以上，向下消失，处于人眼下半部分的景物在视平线以下，向上消失。图 2-20 是视点分别在高、中、低三个位置观察同一景物的透视效果图。视点接近人的正常高度，位置偏中时，视平线位置适中，上下景物在画面上的比例相当，消失缓急均匀，给人一种稳定舒适感，构图时取景可居中。视点偏高时，视平线位置在景物上部，上面景物比例变小，消失缩短，变化急剧。而下半个视域充实，景物比例加大，消失拉长，变化减缓，近低远高节奏明显，地面深度得到伸展，表现充分，甚至最近处部分景物脱出视域。构图时 取景框可下移，视平线偏上，使天空变窄。视点偏低时，视平线位置在景物下部，上半个视域充实，景物比例加大，消失拉长，变化减缓，远近关系得到伸展，近高远低层次分明，表现充分。

（2）视位左右角度的变化

图 2-21 是视点从左、中、右三个角度观察两个长方体，前面已经讲过，在画面上过心点的一条垂直线叫正中线，正中线是左右分割画面的基准。与视平线上下分割画面原理一样，正中线以左的长方体代表在视点的左方，要向右消失；正中线以右的长方体代表在视点的右方，要向左消失。图 2-21 的下图，从左右关系上可以看出正中线偏中，心点位置恰在中心视点对左右长方体观察比例相当，消失变化平均，有对称稳定感。一旦视点偏向一侧时，这一侧长方体消失变化加剧，侧面缩窄，而画面另一侧表现充分，长方体侧面展宽，消失变化慢。构图时，根据需要，有时心点要放在中间，有时要偏向一侧。但是一般构图，不要将心点切割到取景框以

外,否则等于视域中心被排斥到构图以外,会产生一种单向消失的心理失重感。视位与物体的方位关系到视点对物体形成固定的焦点透视,关系之前的方位选择过程,实际是两者的运动过程,或物体不动,比如对一座楼房写生,视点进行移动选;或物体移动,比如观察一辆运动的汽车,视点可以在视位不动的情况下调换观察方向。两种方式所形成的观察过程一样。一旦这种运动在某个位置上停止,就会形成一个静止的观察方位,获得一种透视关系。所谓透视关系,主要指的是视点与物体的方位关系,这种关系决定了画面与物体间的基本状态。

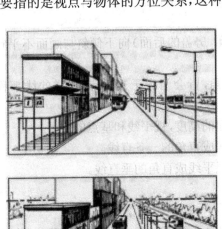

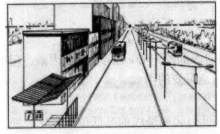

图 2-20

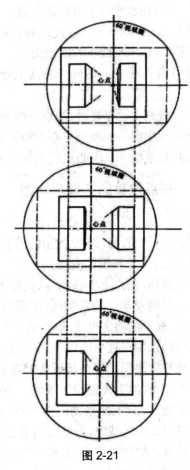

图 2-21

　　为了便于理解各种透视关系中的物体形状变化规律,透视学中习惯以具有三向空间分析意义的立方体与视点构成的方向变化,进行直接的理论的分析。在画立方体类的物体时,因为视点对物体不同方位的观察,在画面上所获得的透视图,有时只受到一个灭点的制约,而有时会受到两个灭点甚至三个灭点的制约。

　　视点与物体的方位关系,决定着物体的消失方向,决定着反影、阴影等从属透视的变化。

2.2　平行透视（一点透视）

（1）平行透视从面的角度讲是立方体的两对竖立面，其中有一对与画面平行，则为平行透视。

（2）平行透视从线的角度讲，是立方体的 12 条边线，其中四条边线平行于视平线，四条边垂直相互平行，四条边延长交于心点，则为平行透视。

（3）平行透视是方形平面的两对边线，其中有一对边线平行于画面，为平行透视。

2.2.1　平行透视的原理及特征

如图 2-22 为平行透视的原理图。

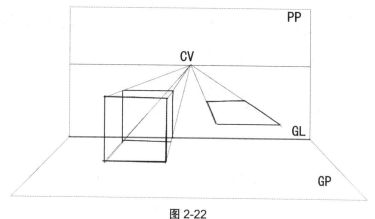

图 2-22

（1）无论是正方形或立方体只有一个灭点，即心点。

（2）正方形和立方体，只要与画面垂直或与基面平行的棱线都在心点消失。

（3）正方形和立方体，只要与画面平行或与基面平行的棱线永远没有消失点。

（4）正方形和立方体，只要与画面平行或与基面垂直的棱线永远没有消失点。

（5）正方形和立方体中，距离观察者最近的只有一条边或一个面。

2.2.2　平行透视的规律

（1）如果心点正处在立方体正面上或正面的边线上，只能看到一个面（图 2-23 中的 1）。

（2）如果立方体的位置在视中线上、下移动或在视中线上左右移动，就可看见正面和另一个直立面两面。

（3）如果立方体离开视中线和视平线就可看见正面、侧面和顶面三个面（图 2-23 中的 2、2a）。

（4）立方体的顶面、底面和侧面，离视平线和视中线越近越窄，越远越宽（图 2-23 中的 3）。

（5）立方体的顶面、底面和侧面，正处在视平线和视中线上，这面就成了一直线（图 2-23 中的 5、5a）。

（6）立方体如果处在视平线以下，远高近低，不能见到底面。如果处于视平线以上，远低

近高,不能见到顶面(图 2-23 中的 6a)。

(7)方形平面的透视线有两边是平行画面的直线,另两边在心点消失(图 2-24 中的 7)。

(8)方形平面上、下位置移动时,越靠近视平线就扁平。如果与视平线重叠,透视就形成了一条水平直线(图 2-24 中的 8)。

(9)方形平面左右位置移动时,正对视中线时,近处两角成小于 90° 的锐角。一侧边与视平线垂直线。在左右两侧时,靠近视平线的两角偏斜于心点(图 2-24 中的 9)。

(10)方形平面离视平线越近就越小(图 2-24 中的 10)。

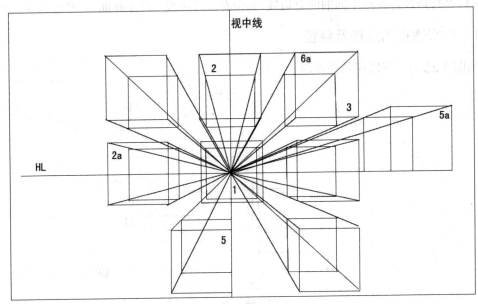

图 2-23

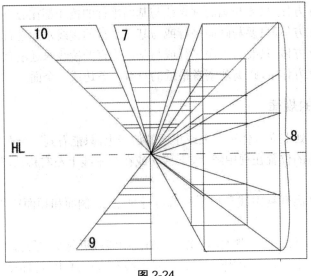

图 2-24

2.2.3　平行透视的做法（如图 2-25 ）

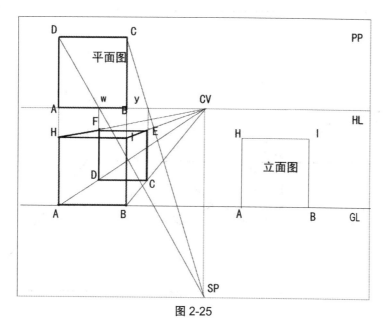

图 2-25

从"足点"到物体在地面上的"投影点"的连线称为足线。利用足线所做的透视图法称为足线法。

（1）先定好正方形体的平面图 A B C D 的大小。

（2）定出视平线（HL）、基线（GL）、画面（PP），确定心点（CV）及足点（SP）的位置。

（3）将平面图 A B C D 置 PP 上，A B 边与 H L 重合。

（4）由 C、D 两角点向足点（SP）画连线，交于 HL 上的两点 w、y。A、B 两点下垂线至基线（GL）之上。由基线上 A、B 两点向心点（CV）引消失线，与 w、y 两点的下垂线相交，两点为 C、D 两点的空间位置，平面图 A B C D 的 空间位置就已找到。

（5）基线上 A、B 两点上垂至 H、I 两点（高度用尺量出即可）。再由 H、I 两点向心点（CV）引消失线，与过点 w、y 的垂线相交于 E、F 两点，就得出顶面的 H I E F 正方体的透视图就已得出。

2.3　成角透视（二点透视）

如图 2-26 所示，成角透视的形式有三种：

（1）成角透视从面的角度讲是立方体的两对竖立面都不平行于画面，为成角透视。

（2）成角透视从线的角度讲是立方体的十二条边线，其中四条边线是垂直相互平行的。向左倾斜的四条边线延伸后消失在左余点上；向右倾斜的四条边线延伸后消失在右余点上。成角透视有两个消失点，故又称为二点透视。

（3）成角透视是方形平面的两组对边线都不平行于画面，为成角透视。

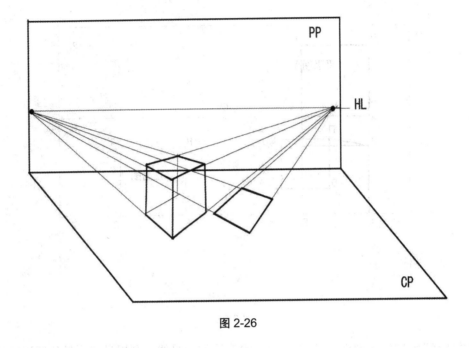

图 2-26

2.3.1 成角透视的的特点（ 如图 2-27 ）

（1）正方形体分别有两个消失点。

（2）正方形体中垂线置于基面。平行于画面的棱边没有消失点。

（3）在正方形体中与画面既不平行又不垂直，但与基面平行的棱边分别消失于两个消失点。

（4）正方体中离观察者最近的棱边只有一条。

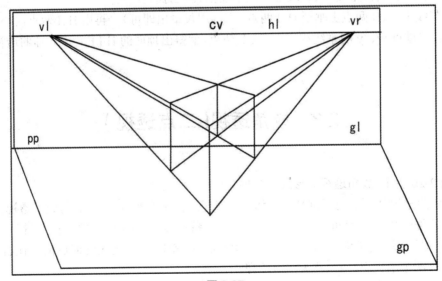

图 2-27

2.3.2　成角透视的规律(如图 2-28)

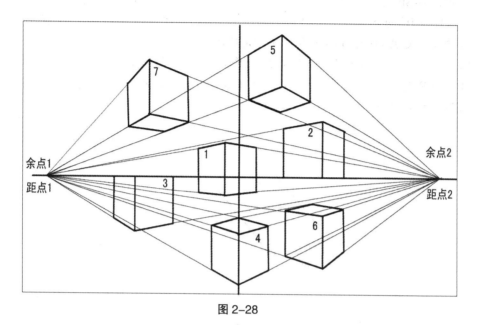

图 2-28

（1）立方体处在心点或顶、底两面,有一面与视平线重叠在视平线上,左右移动时只能看到左右两个面（图 2-28 中的 1、2、3）。

（2）立方体离开视平线,上下位置移动时,则可看见左右两面及顶面或底面三个面（图 2-28 中的 5、6、7）。

（3）立方体直立棱边与视中线重叠时,左右两直立面是对称的（图 2-28 中的 4）。

（4）立方体愈向视中线左右移动,左右两直立面的面积相差愈大（图 2-28 中的 5、6、7）。

（5）立方体的两直立面从近到远体现了近大远小的透视规律,都是由宽变窄（图 2-28）。

（6）正方形平面的透视形两组对边分别消失于两点（图 2-28）。

（7）在视中线左右两侧移动时,透视形显狭长。如远近两角均在视中线上（图 2-28 中的 1、2）。透视形左右两边是对称的（图 2-28 中的 3）。

（8）位置上下移动时,离视平线愈近透视形愈扁平,愈远透视形就愈宽。如果与视平线等高时,透视形就变成一条水平直线,重叠于视平线（图 2-28 中的 1、2、4、5）。

（9）位置远近移动时,愈远就愈小,离视平线就愈近（图 2-28 中的 6、7）。

2.3.3　成角透视的做法

成角透视的画法如图 2-29：

（1）首先确定方形的平面图 A B C D 的大小位置。

（2）画出面（PP）、视平线（HL）、基线（GL）三线的位置和 SP 的位置。

（3）由 SP 画保持直角的左右两线相交于 PP 上两点 Z、Z′,再由 Z、Z′两点画下垂线至 HL 交得左右两消失点 VL 和 VR。

（4）将平面图 A B C D 置于 PP 之上,A 点与 PP 线相重合。使线段 AB、DC 平行于 Z-SP,

线段 AD、BC 平行于 Z′SP。

（5）连接 B-SP 交 PP 于 B′点，连接 D-SP 交 PP 于 D′点。A 点引下垂线交 GL 于 A′点。连接 A′-VL 与 B′的下垂线交于 B 点。连接 A′-VR 与 D′的下垂线交于 D 点。连接 D-VL 与 B-VR 相交于 C 点，这样方形体的平面 ABCD 的透视图得出。

（6）由 A′点上垂线量得 E 点，A′E 为方形体的高度。连接 E-VL 与 B 点的上垂线交于 H 点。连接 E-VR 与 D 点的上垂线交于 F 点。F-VL 与 H-VR 交于 G 点。由此，方形体的透视图 A′BCD-EHGF 得出。

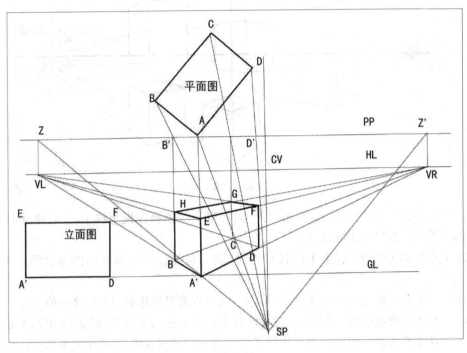

图 2-29

2.4　曲线透视

空间中除了直线以外，还存在着大量的曲线。曲线形体也同直线形体一样，要和视点产生各种角度的透视变化。由于曲线不像直线那样始终保持一个方向，直到消失那样直接，而是不断转向渐变的，其透视图不易直接确立。而且，在写生中容易产生概念化的、不确切的、错误的表现。能附着一个平面转换方向的曲线叫平面曲线，脱离一个平面转换方向的曲线叫立体曲线。有规律旋转的曲线是规则曲线，无规律可循的曲线是任意曲线。圆与椭圆形属规则曲线，弯转的小路、环山的梯田、天空的云朵属任意曲线。不论曲线规则与否，在视觉中都不能脱离近宽远窄、正宽侧窄的透视属性。曲线透视的原则画法，一般是采取间接的直中求曲、方中求圆的方法做出的（可见本章节各图），实际是一种在直线透视变化中寻找曲线轨迹的办法，轨

迹点找得越多,透视图就越准。

2.4.1　圆形透视图画法

首先分析一下圆形与正方形的关系,如图 2-30,画正面圆和外切正方形,圆的直径等于正方形边长。连正方形对角线和中心十字线,这样我们就能看到圆与正方形之间共有 8 个相关点——圆与四边的 4 个切点,圆与对角线的 4 个交点。我们将对角线与圆的交点作垂直连线,就会在顶边或底边上增加两个交点。每个交点对于顶边或底边的一半(即半径)来讲是 0.71:0.29 的分割点,可简约为 7:3 关系。有了这些条件,就可以考虑作圆的透视图了。在平行透视一节中,已经学会将一个正面正方形推画成透视图的办法。那么,在正方形透视图中只要找到 8 个点的透视位置,圆形透视图自然可以做出。

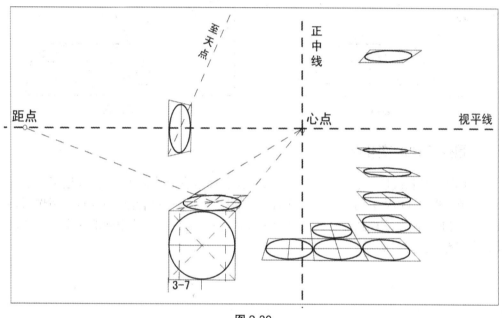

图 2-30

具体作图过程是:

(1)确定视平线、心点、距点,然后将正方形及圆放到视域中预定的位置上。

(2)由顶边两端及各交点向心点连直角线,再由一个端点向距点连线,将正方形透视图画出。

(3)在正方形透视图中画另一条对角线,过中心交点画水平线,8 个点的透视位置即相交。

(4)以弧线连接 8 个点,圆的透视基本形即完成。

这种方法叫"八点"法。图中的正方形由于与视点的高度、深度、角度不同,要产生不同的形变,随之 8 个点的透视位置也不同,因此内切圆的透视变化也必然不同。为了简略画法,可将 8 个点减至正方形与圆的四个切点,又称"四点"法。

第一种画法见图 2-31,将圆的直径长度平置到预定的位置上,从其两端、中心向心点连线,并向近处延长。再过直径中心向距点连线,和左右两条到心点连线各相交一点,从两交点画水平线,正方形及其 4 个切点找出,进而可连接为圆形透视图。

第二种画法见图 2-32,将圆的直径长度平置到预定的位置上,从其两端、中心向心点连线,并向近处延长。再从直径两端向距点连线,和中间到心点的消失线相交出前后两点,过两点画水平线,正方形及其 4 个切点找出,以弧线相连圆形透视图。

学会了简单的圆形透视图画法,就可以解决许多和圆有关的曲线形体透视问题。对于复杂的立体曲线,可以分层次解体为简单的平面曲线,然后推出整个形体的透视变化,如图 2-34。

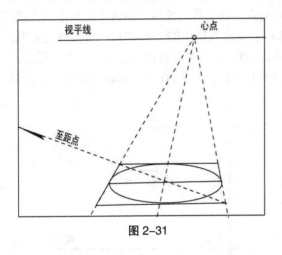

图 2-31

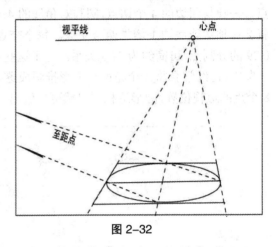

图 2-32

2.4.2　圆形透视的变化特点

(1)正面圆最长线段是直径,而平置的圆在视觉中最宽的线段不是直径,这正是近宽远窄的原因所致。图 2-33,从上面三个圆与下面视点的顶视关系可以看出,由视点对圆作两条相切视线,切点间的线段在顶视画面直线上的投影最宽,而不是直径。从中间的 3 个圆的透视图中可以更清楚地看到这种关系。

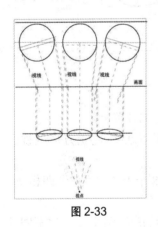

图 2-33

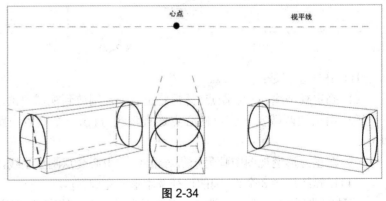

图 2-34

(2)从正方形中心垂线所代表的圆的横向直径与纵向直径相交的关系可以看出,横向直径将正方形与圆的透视图一分为二,上半部分窄,下半部分宽,因此纵深直径上短下长。

(3)圆与正方形在透视变化上有协调性(图 2-34),平面圆形,从高度上分析,离视平线越远越宽,上下曲度明显;越近越窄,上下曲度平缓,两侧加剧;与视平线等高时,前后曲线合一变直。从角度上分析,不同方位形态不一样,正前方的形状周正,两侧的形状偏斜,所以视点所看

到的最宽部位不一样（图 2-34）。从深度上分析，不同深度的圆横向直径近宽远窄，形由大变小；曲度变化上，离视点越近上下曲度越明显，越远越平缓，两侧曲度加剧。

（4）在图 2-34 中，直立平面圆与画面偏斜角度不同，宽窄变化不一，越正越宽，正对画面时是正面圆形，这与立方体的直立平面变化规律一致。另外，图中圆柱体深度轮廓边线，并不是由圆面直径两端作出的。

2.5　阴影透视

阴影是在光的照射下所产生的，光照射物体，使物体呈现受光面和背光面。背光面称为阴面，而物体投到其他物面上的部分称为影。阴影是阴与影的统称。我们研究阴影是为了加强物体的立体感与空间感，故在艺术设计与绘画中起着非常重要的作用。

光源由于性质的不同，可把阴影分为两种。其一是日光阴影（又称平行光线）。二是灯光阴影（又称中心光线）。光线的倾斜度决定了阴影的长度，如：光线斜度越陡峭，阴影就越短；光线斜度越平缓，阴影就越长（如图 2-35、图 2-36）。

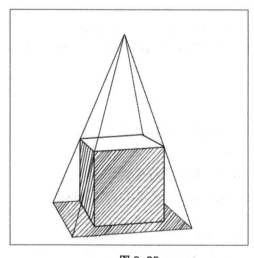

图 2-35

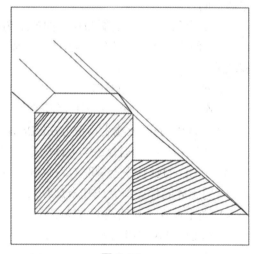

图 2-36

平行光线的方向是与画面平行的。每道光线在画中相互平行，光线无消失点（图 2-37-1 至图 2-37-2）。平行画面光线的阴影绘制方法如下（图 2-38）：

（1）确定光线从左边来，定出光线 G 的倾斜角。

（2）过 A 点作直线平行于 G，再过 B 点画平行于 g 的直线，两线相交得 B'。

（3）连接 B'--M2 与过 C 点引平行 G 的直线交于 C' 点。

（4）连接 C'--M1，就可得到影子的外形轮廓。

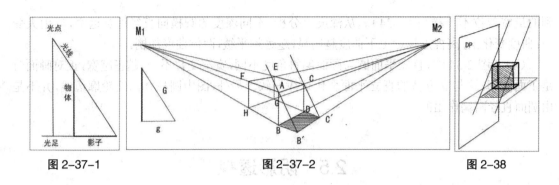

图 2-37-1　　　　　　　　图 2-37-2　　　　　　　图 2-38

2.6　反影透视

镜面、水面、不锈钢或光滑的地面、桌面等均会产生反射作用,可以看见与物体相反或颠倒的影像。我们把这种称为虚像或反影。虚像常用于环艺设计、工业设计来扩大空间感、衬托气氛等。反影现象有三种形式:第一种是垂直面上的反影;第二种是倾斜面上的反影;第三种是水平面上的反影。

垂直面上反影透视、反影与反射面的距离和实物与反射面的距离是相等的(从侧面剖视图可看出)。但观者所处的角度不同,物体与观者就出现不同的角度、距离,它也就会反映不同的透视现象。

垂直面上反影透视的绘制方法一:

(1)作 AB 与镜面底边的延长线相交得 Bo 点。

(2)在 B Bo 的延长线上量取 b Bo=Bo B、ab=AB、AB 在镜中的虚像就是 ab。

(3)从 Bo 点作上垂直线,与 CD 的延长线交于 Co 点。

(4)在 CD 的延长线上量取 Co c=Co C,cd=CD、CD 在境中的虚像就是 cd。

(5)用上述同样原理完成其余部分,这样,实物在镜中的反影就得出了图 2-39。

垂直面上反影透视的绘制方法二:

(1)作 DC、AB 与镜面底边的延长线相交得 Co、Bo 两点。

(2)分别从 D 点,C 点引直线经过 Co Bo 的中点 0,与 AB 的延长线相交得 a b 两点。

(3)由 a b 两点分别作上垂直线与 DC 延长线相交得 d c 两点。

(4)连接 a--b,c--d,a--d,b--c 线,方形体的一个面就得出。其他部分按同样的方法,这样实物在境中的反影就得出图 2-40。

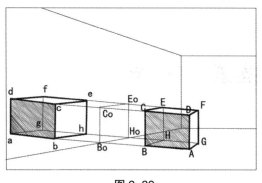

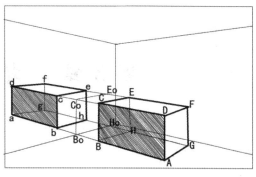

图 2-39　　　　　　　　　　　　　　　　图 2-40

1. 总结一点透视和两点透视的区别。

2. 根据一点透视和两点透视原理，分别绘制正方形透视图。

第 3 章　素描基础练习

- 掌握简单几何体结构、复杂几何体结构。
- 加强想象能力,从而进一步巩固对物体结构及光影关系的掌握。

本章主要进行素描准确描绘能力及结构分析能力的训练,课前应准备好练习所需的画板、画纸、画笔、圆规、尺子等画具。

3.1　素描绘画能力训练

学习素描应遵循由浅入深、循序渐进的原则,石膏几何体概括了自然界各种不同的形体。从研究石膏几何体和静物着手,是素描入门的开始。研究几何体,便于理解物体的形体结构和在空间中的透视原理,便于理解物体的明暗调子和立体感。素描这些最基本的规律,也贯穿在其他一切复杂的形体中间,几乎包含了素描造型的各种关系。通过对几何形体的理解和描绘,可以培养表现各种复杂形体的概括能力,为进一步学习素描打下基础。

3.1.1　素描从几何形体学起的意义

(1)在观察和表现形体时,可以概括任何形体的外部结构特征和内部的结构特征,包括整体的组合结构和局部结构。

(2)以几何形体的方式来观察和分析,简化形体,概括形体,表现形体,对形体有特别的整合作用。对于提高形体的分析能力是非常关键的基础理论。

3.1.2　素描观察方法细解

(1)整体观察

在素描训练中整体的观察是整体表现的前提,是捕捉形体和表现形体的灵魂。整体的内

涵有三个内容：

　　a. 整体的观察是指联系的观察，既将形体的各个局部联系起来进行观察。

　　b. 整体的观察是指概括的观察。

　　c. 整体的观察也是指整体与局部之间的交替观察，即以整体观察为主，以局部的观察为辅进行交替的观察和交替的表现。但从观察的角度讲必须是以整体的观察来开始，以整体的调整来结束。

　　（2）用几何形体的方式来观察

　　用几何形体的方式来观察主要是用几何形体的方式来分析和概括形体。在简化形体以后，把形体的整体抓住。

　　（3）用综合比较的方法来观察

　　综合比较的方法主要是运用比例的方式来进行。比较的方法是先整体，后局部。主要的目的是把整体的定位与局部的定位通过合理的方式来完成。

3.1.3　素描习作绘制方法与步骤理论

　　（1）构图（如图 3-1，图 3-2）。

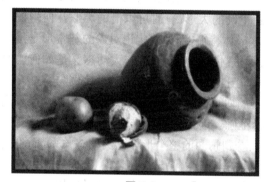

图 3-1　　　　　　　　　　　　　　　　　　　图 3-2

　　当我们把观察对象时得到的意象感受转换为可感触的具体画面时，就需要通过构图在素描纸上将它们按照作者的意图进行恰当的布局安排。构图在视觉上能否给人以合适舒服的感觉，与对象的摆设安排及个人选择角度的不同有密切的关系。确定出最佳的构图方案并开始动笔起稿定位的时候，一定要找到所要表现对象的上下左右形体最突出部位点，然后根据你所感受观察到的对象基本形体特征的这四个部位点，在画面的上下左右用笔轻轻地确定下来，并要以画面上的这四个点为界限考虑下一步打轮廓，如何调整形体比例尺度也只能在这四点所限，绝不得向界限外随意扩张。有的同学不太重视这个问题，虽然在刚开始时也在画面构图时找出并确定了四突出部位点位置，但随着打轮廓与调整形体比例的深入而自觉或不自觉地超出了界限，结果造成对象越画越大，出现画面容纳不下对象等问题。到头来还是重新返工。

　　（2）打轮廓（如图 3-3，图 3-4）。

　　也就是我们常说的打大形，所谓的轮廓，应该说轮廓线是形体转折的边沿，这个转折处就是我们所看到的轮廓线。它们有外轮廓线与内轮廓线之分，而且由于形体自身体面起伏而不同，它们各自转折的边缘线也就会随之产生不同的清晰线，比如我们对简单的几何形体中的球

和正方体的轮廓线进行观察就会发现这种不同的变化,既然简单的形体都是这样,那么更何况形体变化复杂的人呢?

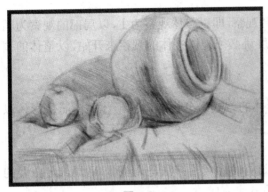

图 3-3

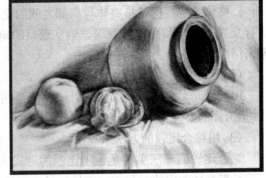

图 3-4

　　当我们知道这个原理再去用线去打所谓的轮廓时,就会赋予它既具有说服表现力又充满节奏变化的韵律感,而不会使轮廓线缺乏空间感及表现力。打轮廓的时候,我们应按照从整体到局部的方法,根据整体观察时得到的具体感受,在画纸上多采用比较长的概括直线来轻轻地画出对象大的基本形特征。为了能更好地捕捉到正确的大形,有时可以借助类似几何形的概括方法去认识把握,使你能画出对象整个的最基本形体特征,例如确定出对象的基本形是呈什么形状的,是圆的、三角形的,规则还是不规则的等等;什么形构成的,它大动态又是如何的等等,在确定出对象大的基本外形的同时也应注意确定出内部主要基本形位置、比例与特征。在基本大的形、比例、动态关系确定出来以后,一定要将画面放置到远处进行检查。因为,在画面跟前我们很难检查出大的基本形、比例、动态是否正确。而当把画面推远,一切细节局部就变得不那么清晰了,这样才使我们能比较容易地一眼看到画面的整个形体比例动态关系,而不是其中的某一部分,检查的时候可以采用以下两种方法:

　　第一,将画最好能放置在被画对象的旁边,不要先着急看自己的画面。而是要用第一步观察方法去感觉一下对象,然后迅速地将视线转移到自己的画面上,但一定要记住是看到画面的整体,而不是某一细节。这时,如果你画中基本大形关系捕捉正确,那在你视觉印象中对象的感觉就会与画面的形发生吻合。假若基本大形关系捕捉的不对,那么就会使你感受到的视觉印象与画面中的形产生偏差,你所画的基本大形、动态、比例就错了,可以按此方法多检查几次。一旦确认有某种问题后,毫不犹豫地进行修改校正。之后,再将画放置远处用同样方法检查,直至对象的整体感觉与画面中对象的大形关系吻合为止。用辅助垂直线与水平线的检查方法校正形,在打轮廓中可以借助用垂直或水平辅助线来进行检查。要尽可能坐直,并最好能正视对象,用眼睛假设画出一条垂直或水平的线,以它来确定对象在画面中的形体比例、动态方面进行测量校正,垂直线与水平线配合测量物体是怎样倾斜。通过这种方法使第一种感性的校正形的方法具有了比较可靠确切的依据。

　　第二,同学们在定轮廓时也需要借助手中的铅笔来进行形的确定和校正检查工作。它除了可用于垂直或水平检查方法外,还可以运用在确定出对象各部位的形体比例、长短距离等关系。使用时手臂要尽可能伸直,以笔顶端为上点,用大拇指尖在铅笔杆上所测定出的位置为下点来检查校正形。我们要记住,绘画是一门视觉艺术,主要是依赖于感觉而不是理性,因此可

以说它所要求的所谓准确是相对于视觉意义上的,而不是数学意义上的绝对,如果过分地依赖于借用铅笔或其他工具来进行左右测量就好像不是在作画,倒像是在测绘制图了。

第三,在打轮廓时有一些技术手法问题也应值得注意,比如使用的铅笔宜选用 4B 稍软些的,笔尖可以削的长一些,手在持笔时尽量离铅笔尖部远一些。这样铅笔画出来的线条是轻轻浮在素描纸上的,如有错误需要修改时,只需用一块软布将铅粉拍掉即可重新画,而无需过早大量使用橡皮涂改擦坏纸张表面肌理导致影响将来深入刻画。总而言之,打轮廓这一步在整个素描习作过程中是很关键的一步,如果要求不严格,就如同一幢没有可靠结构根基的建筑一样。所以请同学们在这个阶段一定要认真严格地按要求去做,只有这样才能确保下一步工作程序进展顺利。好的开始将是成功的保证。

（3）深入刻画（如图 3-5）。

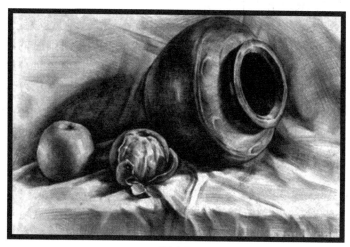

图 3-5

在这个阶段有两个方面需要注意,第一是应该从什么地方开始深入,第二是怎样深入。

第一,对一个完整的对象来说虽然它是由若干必不可少的局部组成的,但它们相对于整体来说,却又都存在着主要与次要的宾主关系。因此,当我们在深入刻画时就不能一视同仁来平均对待,不能导致喧宾夺主的局面出现,而必须首先要抓住整个对象中最能体现神形特征的主要部分。要抓住并把握好这种主次关系实际上就是要解决一个观察的方法问题。其观察方法依然是用整体的目光意识一眼看到所要表现对象的全部,然后,根据从整体感受中获得的最突出、最清晰、对比最强烈,一下子就抓住并跳入你眼帘的视觉,使你产生强烈表现欲望的部位开始。如果你觉得用这种方法做起来比较困难或者没有把握的话,也可以通过比较的方法来进行,即通过对对象整体中各部位之间的相互比较来确定出主次关系,进行深入刻画。

第二,当我们知道了应该首先从什么地方开始深入以后,接下来就是要明确怎样去深入问题。深入刻画的过程不仅是要求将塑造大关系时表现出的概括的体面关系逐渐由各种形状细小的转折体面来衔接过渡,还要使相对简单的形体本身与相互之间的来龙去脉关系具体化。

同时,也要通过不同的处理手法来描绘表现出对象特有的神情气质性格、质感、量感、光感与空间感,从而达到像我们眼睛所能观察到的那样。

　　但是,在我们对形体进行深入刻画的时候,特别是人物石膏或头像,如果我们缺乏对它的内部骨骼与肌肉形体构造解剖知识的了解,尤其是当我们离对象稍远一些时,过分地凭借我们眼睛所看到的那样去描绘,就会使画面中的形体空间支离破碎。同时也容易出现照猫画虎的自然主义倾向。例如将对象的一些无关紧要的脏斑破痕或者是翻制石膏时留下的模子缝线如实地描绘出来,从而走上摄影师的照相主义道路,而很难正确地表现出对象实在的形体关系。因此,必要的解剖知识可以帮助我们透过表皮现象来了解并表现出支配外形的内部肌肉与骨骼构造的本质。有时候为了能更清晰具体地对形体结构的转折起伏进行细致地理解与分析,可以走近对象进行观察,从而不至于被一些表面的偶然现象所欺骗。所以说理解的愈多,看到的就愈多、愈实在,画出来的就自然愈有说服力。

　　当然,在注重理解分析的同时也不能忽略感觉的因素,例如对质感的表现,除了对对象自身的形体认识外,还应该表现出特殊的质地。

　　像皮肤、骨骼、头发、棉布以及陶器、玻璃、金属等等,都需要通过敏锐的感觉来采用相应的处理手法表现出有弹性的、坚硬的、蓬松的、粗糙的或者是光滑细腻的各种不同固有色质感,使画中的对象有血有肉,达到真与美的引人入胜之感染力,如果过分地陷入理性分析之中,那么自然会使深入刻画的结果给人以死板的感觉,缺乏绘画的灵气。深入塑造时,要注意形体对称的部分,如画左眼时就要同时注意画右边眼睛的关系,画左边颧骨时则要同时使右边颧骨关系跟上,如果仅仅画其中一边而忽略另一边,很容易出现局部孤立衔接不上的问题。

　　(4)整理完成。

　　也就是调整大关系,它是我们进行素描习作的最后一个程序。在前边作画的过程中,尽管我们也在不断地强调整体意识,但因为每个程序中必定有其具体的重点倾向和问题需要解决,而且特别是在深入阶段,由于为了能具体详细地塑造出对象,理解分析的因素自然比较多,所以难免会暴露出顾此失彼局部破坏或影响整体感等等问题。这就需要我们在素描完成前对整个画面做一次从局部到整体的全面检查与调整。

3.1.4　素描用笔方法细解

　　(1)用笔以"宁方勿圆,宁拙勿巧,宁脏勿净"的方式来指导自己的用笔。

　　(2)用笔的方向以随形体为主。

　　(3)用笔训练应以直线训练和调子训练为主。

　　(4)在用笔的要求上,一般以上述的要求来考虑用笔的情况。在随形体的同时,也要考虑如何把以前的用笔破一破。把画面上的用笔方向灵活一些。

3.1.5　正方体结构素描练习步骤

　　首先摆好一组复合几何体,如图3-6。

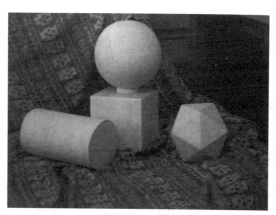

图 3-6

（1）我们选择一个观察角度，以图 3-7 为例，首先我们注意观察要画的立方体，通过已经掌握的透视学对此立方体进行透视分析，如图 3-8。

图 3-7

图 3-8

图 3-9

（2）用笔的侧锋画长线画出向远处延伸的透视线，先画右侧的线，再画出左侧的线，注意这四条线与垂直线所呈的角度，或者与水平线形成的倾斜度。由于角度关系，我们所看到的立方体两个面的大小是有差别的，所以这四条线所呈现的倾斜度也是不一样的。左侧的线与水平线所成的角度大，右侧的线要小些。由于视角原因如果你所看到的立方体右侧的形比左侧的形大的话，以上的情形就会相反，如图 3-9。

（3）根据透视线最后割出来的形体（也就是立方体的结构线）从立方体的明暗交界线开始上调子，注意在上调子的同时整体找形，画线不要过实，如图 3-10。

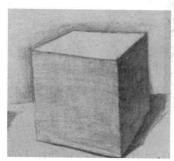

图 3-10

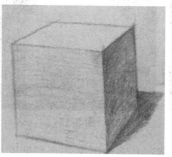

图 3-11

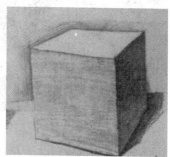

图 3-12

（4）这一步正方体的形体要肯定,在继续上调子的同时,要注意三大面是否明确,同时注意立方体的投影不要画的过死,用线要有层次,一遍遍上调子,禁忌一遍画实,如图3-11。

（5）调整画面整体关系,在表现物体前后空间虚实关系的同时,力求表现几何体的体积感及石膏几何体的质感差异。明确画面黑、白、灰三者的色调关系,尤其是灰色调,要随时与暗面、亮面进行对比,注意分寸,不可太过（超过暗面）,同时也要与亮面拉开层次完成,如图3-12。

3.1.6 球体结构素描练习步骤

圆球体与立方体相比较两者有着强烈的反差,圆球体的结构特征与立方体刚直的形态对立。完全是由弧形构成的,给人以柔美、圆润、含蓄而灵动的感觉。自然界中的一切物象均可以概括成立方体和圆球体这两种基本形态,也可以说立方体和圆球体是自然界中两种最基本的形态,两者的对立关系也完全符合"世界上的一切事物都是处于矛盾着的统一体之中"的这一基本规律。矛盾着的事物在一定的条件下又是可以相互转让,方中寓圆,圆中有方,这两种视觉形象为我们认识世界提供了符号化的客观依据。

圆球体的结构关系,如图3-13,要比方体复杂得多,为了便于了解,我们还是要对圆球体的结构关系加以概括,便于理解其形态构造。如图3-13所示,是圆球体基本构造。

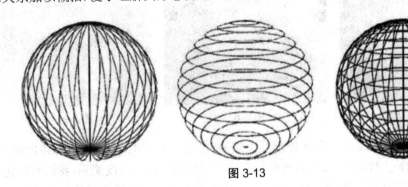

图 3-13

球体结构素描练习步骤:

（1）我们选择一个观察角度,以图3-14为例,首先我们注意观察要画的圆球体,通过已经掌握的透视学对此球体进行结构与透视分析,如图3-15。

图 3-14 图 3-15 图 3-16

（2）用笔的侧锋以正方体入手,十字线用来初步判断圆球体的中心。这些辅助线不宜画得过死,因为最终不需要保留在画面上,过死会在擦除时遇到困难。大致画出基本轮廓,注意

不要画得过大或过小，严格按照构图要求绘制，如图 3-16。

（3）这一步要将画面转向立体，不要停留在圆球体的轮廓线上，整体观察，找出暗部用线轻轻地画出明暗交界线包括部分暗部的调子，注意明暗交界线的弧度，如图 3-17。

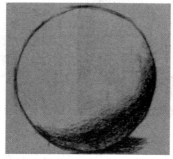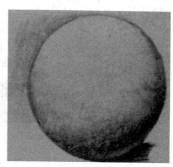

图 3-17　　　　　　　　　　　　图 3-18　　　　　　　　　　　　图 3-19

（4）调整圆球体的造型准确度，注意明暗交界线向灰面的过渡变化及暗部的反光阴影处理，不宜画得过实，把投影的基本形状绘制出来，如图 3-18。

（5）和正方体一样，调整画面整体关系，在表现物体前后空间虚实关系的同时，力求表现几何体的体积感及石膏几何体的质感差异。明确画面黑、白、灰三者的色调关系，尤其是灰色调，要随时与暗面、亮面进行对比，注意分寸，不可太过（超过暗面），同时也要与亮面拉开层次，完成效果如图 3-19。

3.1.7　圆柱体素描练习步骤

圆柱体的结构关系就是由无数个等大的圆形叠加而成的。叠加的同时又形成侧边直线的结构形态，如图 3-20。

图 3-20

圆柱体素描练习步骤：

（1）确定出最佳的构图方案并开始动笔起稿定位的时候，一定要找到所要表现对象的上下左右形体最突出部位点，然后根据你所感受观察到的对象基本形体特征的这四个部位点，在画面的上下左右用笔轻轻地确定下来，并要以画面上的这四个点为界限考虑下一步打轮廓，如图 3-22。

图 3-21　　　　　　　　　　　　　　　　图 3-22

（2）调整形体比例尺度也只能在这四点所限，绝不得向界限外随意扩张，如图 3-23。

图 3-23

（3）打轮廓与调整形体比例，如图 3-24。

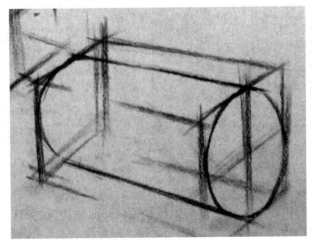

图 3-24

（4）在上调子的过程中要明确明暗关系，注意圆柱形石膏的转折面要着重刻画，如图 3-25。

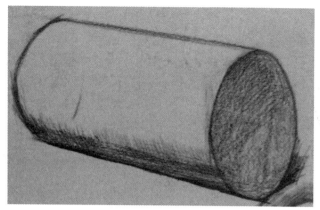

图 3-25

（5）调整画面整体关系，在表现物体前后空间虚实关系的同时，力求表现几何体的体积感及石膏几何体的质感差异。明确画面黑、白、灰三者的色调关系，尤其是灰色调，要随时与暗面、亮面进行对比，注意分寸，不可太过（超过暗面），同时也要与亮面拉开层次，完成效果如图3-26。

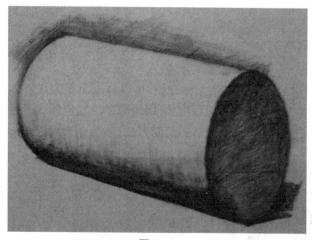

图 3-26

3.1.8　多面体素描练习步骤

由若干个多边形所围成的几何体，叫做多面体。围成多面体的各个多边形叫做多面体的面，两个面的公共边叫做多面体的棱，若干个面的公共顶点叫做多面体的顶点。面与面之间仅在棱处有公共点，且没有任何两个面在同一平面上。一个多面体至少有四个面。常见的多面体有正四面体、正六面体、正八面体、正十二面体、正二十面体，如图3-27至图3-32所示。

图 3-27　　　　　　　　　　图 3-28　　　　　　　　　　图 3-29

图 3-30　　　　　　　　　　　　图 3-31

　　我们通过以上正四面体到正二十面体介绍,可以总结出多面几何体是由简单几何体演变而成,在画多面几何体时可以从整体观察物体,用最简单的几何体找形,逐步刻画细节。

　　下面我们通过图例演示学习 20 面体的绘制方法,如图 3-32 至图 3-41。

图 3-32　　　　　　　　　　图 3-33　　　　　　　　　　图 3-34

　　(1)结构分析:仔细观察你所看到的 20 面几何体,如图 3-32。它每个面都是正三角形,注意画准正六边形的透视,并要检查重心线是否垂直,如图 3-33。

　　(2)步骤一构图,整体观察切忌不要局部着手画。找到几何体上、下、左、右最突出的位置并用笔轻轻画出几何体的大轮廓,如图 3-34。

　　(3)如图 3-35,利用透视线和辅助线找到几何体的大体形状。(注意:用笔不能过实先要整洁)

　　(4)如图 3-36,继续利用透视线和辅助线进行调整,画准形体,区分出受光部和背光部。

用 4B 铅笔画出几何体的明暗关系,整体对比黑白灰三大面是否分明确。

（5）如图 3-37,深入刻画,区分好不同面的色调,处理好主体和背景的关系,注意用笔的变化。

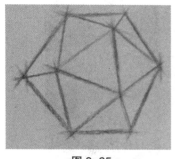

图 3-35　　　　　　　　　　　图 3-36　　　　　　　　　　　图 3-37

3.1.9　合几何体结构素描练习

（1）整体观察这组静物准备好所需工具,如图 3-38。

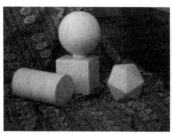

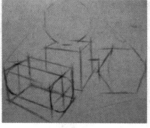

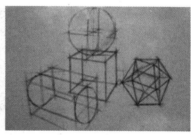

图 3-38　　　　　　　　　　　图 3-39　　　　　　　　　　　图 3-40

（2）把所有几何体看成一个整体,并用长线条快速画出各个几何体的大概轮廓线,同时用 8B 的铅笔定出各个物体的透视线,如图 3-39。

（3）整体入手反复比较确定各几何体之间以及每个几何体各部分之间的比例关系。注意各个形体的透视变化,如图 3-40。

（4）找出几何体的明暗交界线,确定好阴影位置,区分出受光部和背光部,如图 3-41。

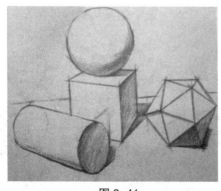

图 3-41　　　　　　　　　　　　　　　图 3-42

（5）围绕明暗交界线展开明暗五调子,深入刻画形体,要注意画面明暗大关系的把握,如图3-42。注意:在画调子的同时要整体调整衬布前后的空间变化,如图3-44。

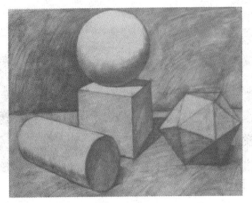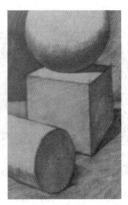

图3-43　　　　　　　　　　　　　　　图3-44

（6）深入刻画各个物体的细节,局部调整每个几何体明暗,整体调整画面的大关系,如图3-45。用橡皮和2H的铅笔调整画面的反光。

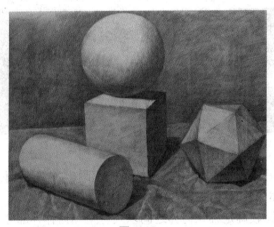

图3-45

优秀几何体作品临摹

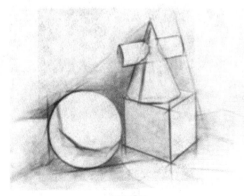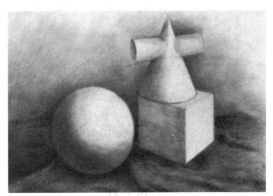

图3-46a　　　　　　　　　　　　　　　图3-46b

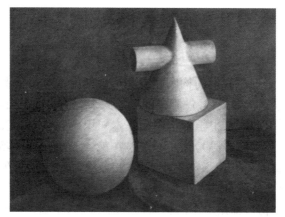

图 3-46c

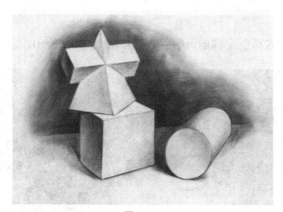

图 3-47

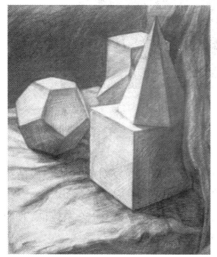

图 3-48

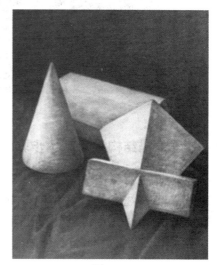

图 3-49

3.2　静物素描写生步骤

　　静物素描写生主要是训练我们的构图能力和造型能力。对初学者来说,一方面通过由简到繁的静物组合写生,掌握构图规律,做到画面对象大小比例安排得当,视点高低适宜;另一方面,也可以自己布置静物作画,从中学习构图的基本知识(如统一和变化、对比和调和、对称和均衡、比例和节奏、静感和动感等等),逐步掌握构图能力,静物的形体结构实际上仍是不同的几何形体的组合,但它比石膏几何形体更不规则、更复杂。这样我们在静物写生中,更应该强调对形体组合关系和结构关系的理解。

　　在静物写生中,各种物体都是由不同材质构成的,硬软、粗细、轻重、厚薄等等的"质"感是不一样的,质感的表现主要通过对比的手法,当然也有赖于物体色调准确的描绘。

　　在素描静物写生中,物体的透视规律还是应该继续予以重视的,以求不断加深对透视规律的理解。

　　在具体讲解静物素描写生步骤前,请摆好一组静物,如图 3-50。

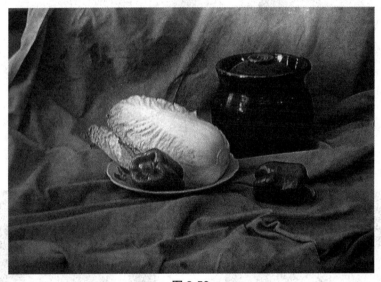

图 3-50

3.2.1　坛子素描结构练习基本步骤

　　(1)观察(应注意整体去体会静物的美,做到心中有数),重点激发对静物的积极情绪。

　　(2)打轮廓(应注意多观察,讲构图,准落幅),重点解决形。

　　(3)铺大色调(忌过细,过局部,过抠小处,应注意给黑白灰的大色阶关系排队,使物体处在相应的空间和色调气氛中,重点解决色调,即明暗关系)。

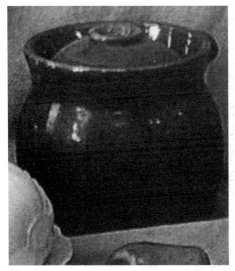

图 3–51

图 3–52

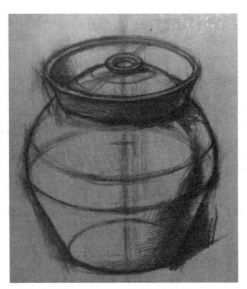

图 3-53

3.2.2　青椒素描结构练习步骤

（1）我们可以把青椒看成多个长方体组合，并用长线条快速画出青椒的几何形体的大概轮廓线。可选用 8B 的铅笔构线。

（2）根据实例用 4B 铅笔画出各个长方体的透视线同时切画出青椒的外轮廓以及明暗交界线。

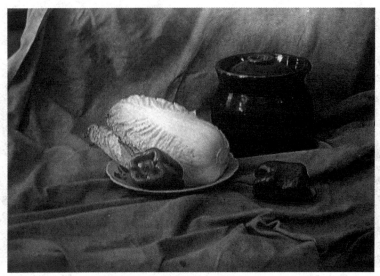

图 3-54

图 3-55

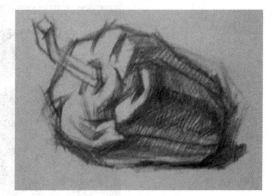

图 3-56

3.2.3　白菜素描练习步骤

（1）我们可以把白菜看成一个有棱的柱体，并用长线条快速画出白菜的几何形体的大概轮廓线。可选用 8B 的铅笔构线。

（2）画出大的形体结构：用 4B 铅笔细致描绘白菜的外形，并标出大体的明暗关系。用直线画出物体的形体结构（物体看不见部分也要轻轻画出），要求物体的形状、比例、结构关系准确。再画出各个明暗层次（高光、亮部、中间色、暗部，投影以及明暗交接线）的形状位置。

（3）逐步深入塑造：通过对形体明暗的描绘（从整体到局部），逐步深入塑造对象的体积感。

（4）深入刻画：在捕捉明暗的同时去触摸物象的结构，通过对明暗色调的描绘来刻画，塑造和充实物象的空间、形态、体积和结构，忌不分主次、不管虚实、盲目孤立，重点表现质感，量感，如图 3-57 所示。

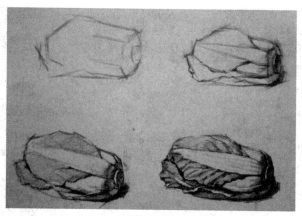

图 3-57

3.2.4　布褶素描练习步骤

（1）构图与起形

使用 4B 铅笔轻轻绘制造型（方便进行修改），交代出布褶基本的褶皱与线条穿插关系，要求造型准确，线条流畅。

（2）绘制布褶体积

用 4B 铅笔绘制布褶的基本明暗关系，找出明暗交界线的位置与形状。

（3）逐步深入塑造

细化造型，添加过度颜色，丰富明暗层次，强化体积。绘制过程中注意细节的把握，着眼于整体观察，保证绘制过程不会破坏明暗层次的对比强度。

（4）深入刻画与调整

在细节刻画过程中注意体积的强化，注意整体关系的把握，要保证画面有视觉中心，刻画要有主次、有虚有实。在刻画过程中还需要表现布料的质感、重量感与空间感。在整体刻画完毕后，离开座位观察远看效果，看画面黑白对比是否突出、明暗节奏是否明确。分析问题之后继续深入调整，直到完成。绘画过程如图 3-58 所示。

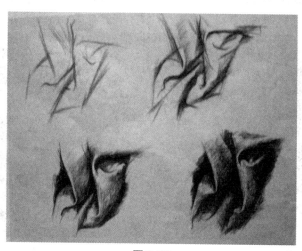

图 3-58

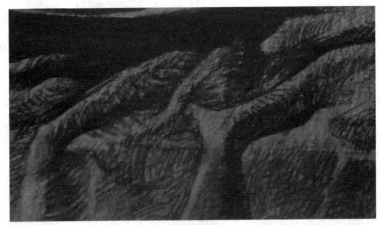

图 3-59

图 3-60

3.2.5 静物素描练习步骤

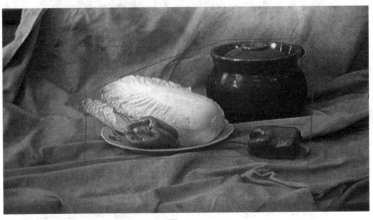

图 3-61

（1）观察在构图时要注意主次分明，将主体物安排在视觉中心，同时也要注意画面的均衡与呼应关系，默画对象在画面中的位置要大小适中，切忌太大太小，过偏过倚，如图 3-62。

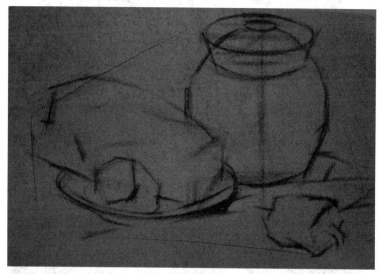

图 3-62

（2）从视觉效应上说，对象主要构成空间应大于次要空间，如图 3-63。

（3）在确定了构图之后，要像画写生时一样用线画出组合对象的几何形态，明确各物体的位置及前后关系，如图 3-64。

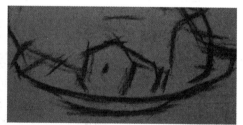

图 3-63　　　　　　　　　　　　　　　　图 3-64

（4）画出大的形体结构

用长直线画出物体的形体结构（物体看不见部分也要轻轻画出），要求物体的形状、比例、结构关系准确，如图 3-65。再画出各个明暗层次（高光、亮部、中间色、暗部，投影以及明暗交接线）的形状位置，如图 3-66。

图 3-65

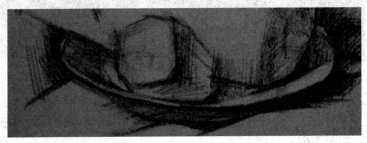

图 3-66

（5）逐步深入塑造

通过对形体明暗的描绘（从整体到局部，从大到小）逐步深入塑造对象的体积感，如图3-67。对重要的、关键性的细节要精心刻画，如图3-68。

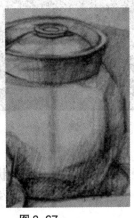

图 3-67

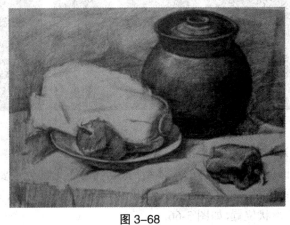

图 3-68

（6）深入刻画（应多比较、观察、分析物象，抓住物象的本质，在捕捉明暗的同时去触摸物象的结构，通过对明暗色调的描绘来刻画，塑造和充实物象的空间，形态、体积和结构忌不分主次不管虚实，盲目孤立），重点表现质感、量感（如图3-69、图3-70）。

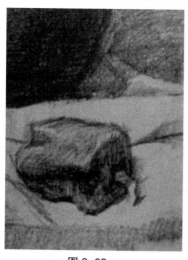

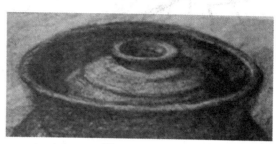

图 3-69　　　　　　　　　　　　　图 3-70

（7）深入塑造形体,强调空间关系

结构素描静物默画,摆脱了明暗光影的影响,除去了明暗调子的描绘,它着重表现物象形体结构中各个部分之间的组合和运动规律。在深入塑造形体时,要注重理性因素,强调线条的准确性和表现性。在用结构素描默画的深入刻画阶段,处理物体的主体与空间关系,局部与整体关系时,理性思维占据了较大的比重,但同时也不要忽视了感性思维的作用,缺少了感性思维的深入刻画,容易造成画面僵硬,缺乏活力。要突出结构素描默画中线条严密,互相交错的节奏变化韵律（如图 3-71）。

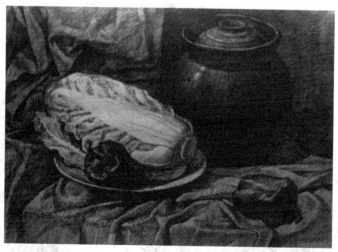

图 3-71

统一调整（应做到空间变化推拉自如,主动、大胆、果断、大方地整理大的色阶长队,完善整组静物生动特有的气氛）,重点解决整画面的主次关系,刻画强度,本着近实远虚,近强远弱的原则对画面的黑白层次、远近虚实进行调整。

优秀静物临摹欣赏

结构素描:

图 3-72a

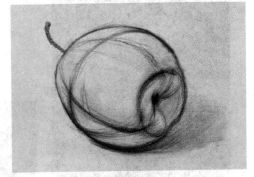

图 3-72b

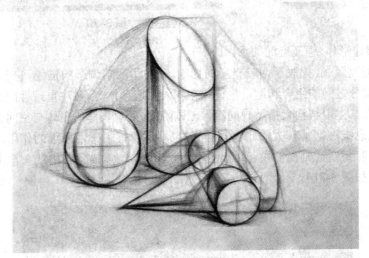

图 3-72c

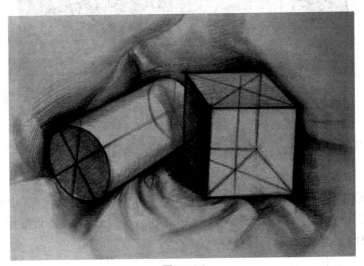

图 3-72d

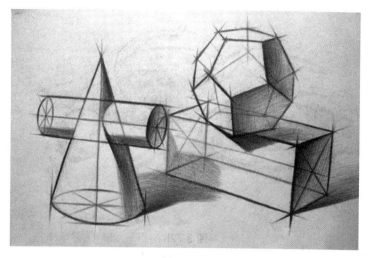

图 3-72e

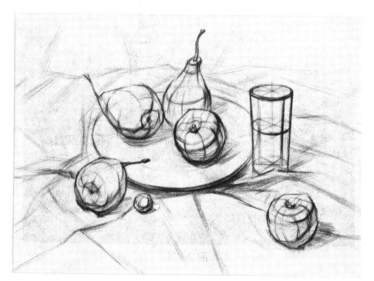

图 3-72f

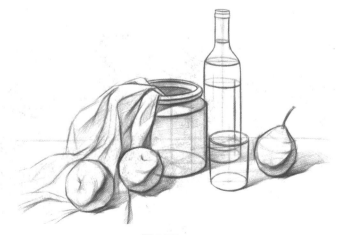

图 3-72g

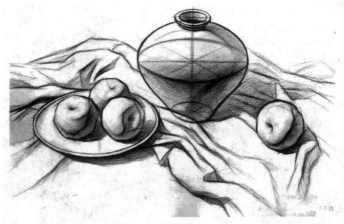

图 3-72h

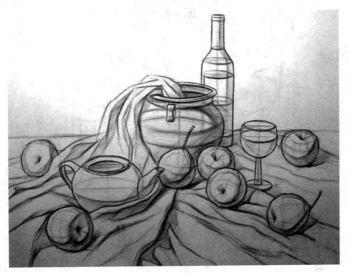

图 3-72i

全因素素描：

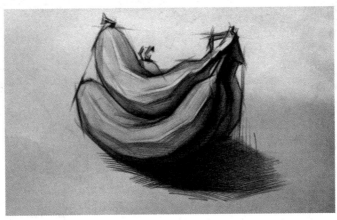

图 3-73a

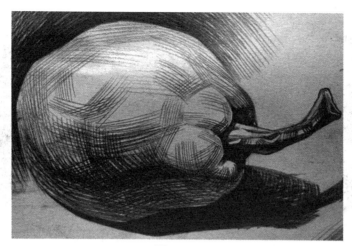

图 3-73b

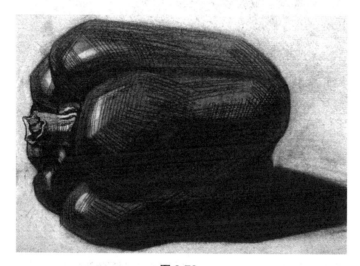

图 3-73c

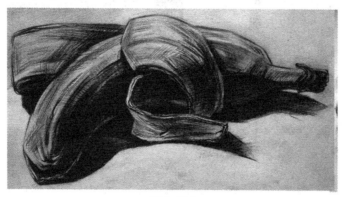

图 3-73d

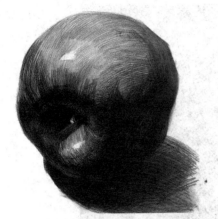 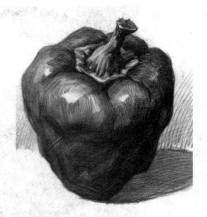

图 3-73e　　　　　　　　　　　　　　　　图 3-73f

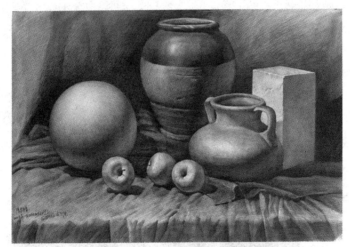

图 3-73g

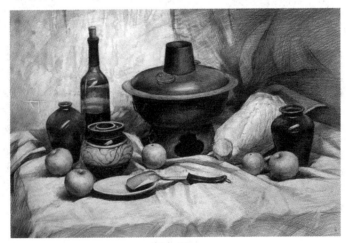

图 3-73h

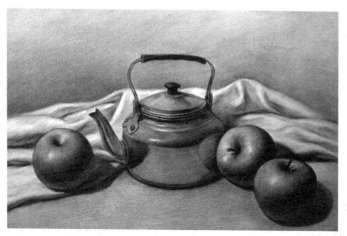

图 3-73i

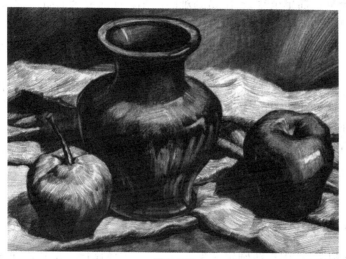

图 3-73j

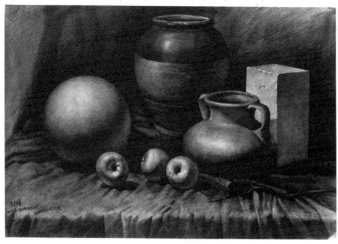

图 3-73k

1. 选择书上的案例或通过自己搜集的素材,临摹结构素描和全因素素描各 4 幅。

3.3 石膏五官写生

为了方便对人物的研究,在造型基础训练中,一般以石膏人像作为研究的素材。这样做的原因:一是因为石膏人像静止不动,便于观察写生;二是因为我们常用的石膏大多是自古希腊以来的雕塑名作,其形体结构较为准确而且富于艺术表现力,对造型基础研究较为有利。通常的造型训练一般遵循由简单至复杂,由易到难的法则。面对复杂的石膏像,初学者由几何体、静物写生一步跨到人像写生,难度较大。因此,将石膏人像的五官分解下来,逐一训练写生是较为合适的训练方法。因为它成功地完成了向石膏像写生过渡的准备,因此在石膏像写生中,被广为采用。

任何基础造型训练,都包括两大部分,即认识形体与表现形体,前者为目的与准备,后者为完成目的的手段。两者缺一不可,轻视任何一方都会导致造型训练路子走偏,带来严重后果。望初学者谨以为诚,切记之!

在具体的学习中,通常多采用临摹与写生相结合的方法。临摹是为了学习表现方法,锻炼造型能力,增强对形体的再认识;写生是为了锻炼对形体的认识与表现能力。但两者都必须以认识形体为基础。

3.3.1 石膏嘴的素描步骤

(1)首先进行构图,运用直线确定对象的外轮廓、大体比例。交代出对象的大体结构线、整体特征及结构位置。如图 3-74 的嘴巴整体呈半圆柱状,中间取对称轴,两边呈对称关系。嘴巴的整体形体像一块半圆柱体,上唇、下唇及下巴皆成弧状变化。打形时,可先定一条中垂线,然后再确定几条弧状,如图 3-75。

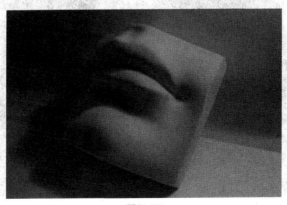

图 3-74

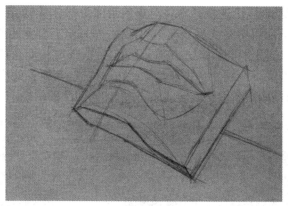

图 3-75

（2）进一步深入刻画结构，确定对象的确切形体，用体块分割的方法将嘴正、侧、截面表现出来，尤其注意表现上下唇的体块转折互补变化，下巴呈对称的多面体变化，嘴角有口轮匝肌的一部分，如图 3-76。

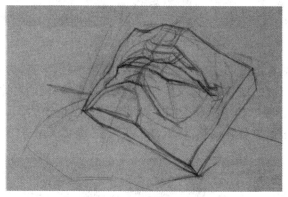

图 3-76

（3）深入刻画，整体调整。在掌握整体效果特征的基础上，将对象局部的形体结构表现到位。如图 3-77 以线面结合的方式，尤其是多用面去表现其形体的正、侧、截面的过渡变化。

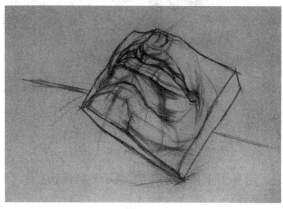

图 3-77

（4）从明暗交界线出发，迅速概括地将对象的暗部全部打暗（如图 3-78）。由于光线来自左上方，下方反光较强，所以明暗交界线在中间部位，而且由上而下逐渐减轻。在整体上要力求将半圆柱状表现出来。上唇与下唇之下部分反光较强，但要和受光拉开距离，嘴角的口轮匝肌由内向外翻的这一特征要特别注意表现。除唇边缘线外，其他各处形体无明显边缘线，但起伏较大，用线时要随着结构不断编织旋转线条，使形体的凹凸感明确。

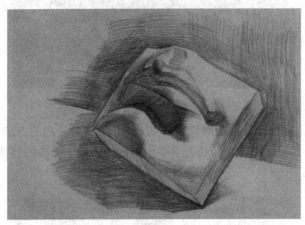

图 3-78

（5）进一步深入表现：如图 3-79 亮部的用线要工整、细腻、丰富，力求最大限度地表现形体的微妙调子变化，相互衔接，既要整齐，又要做到强弱、轻重、软硬的对比变化。切忌空涂调子，要将调子充分地用在表现形体结构和空间上。反光可概括地表达。可用橡皮泥轻轻擦拭，将排过的线用手揉擦。最后再整体调整，将黑、白、灰关系，虚实关系等协调统一，完成该作品。

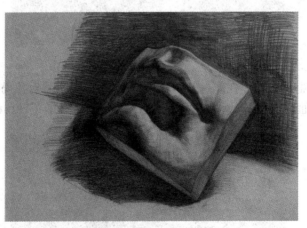

图 3-79

3.3.2　鼻子的正面的素描练习步骤

如图 3-80 是摆好的一组鼻子单体石膏静物，在起笔构图前，要认真观察物体结构，再结合学过的面部结构对它进行整体分析。

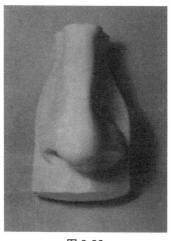

图 3-80

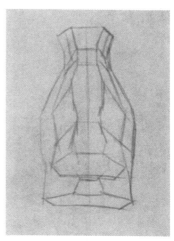

图 3-81

（1）首先进行构图。

　　构图的一般法则是上紧下松,后紧前松。紧则少留空间,松则多留空间,画面看上去透气。运用直线确定对象的外轮廓、大体比例。交代出对象的大体结构线、整体特征及结构位置。鼻子正面边缘线状如酒瓶,打形时应先确定一条中间线,以此为对称轴确定各部分的关系用大长线画出大轮廓。

　　（2）进一步深入刻画结构,确定对象的确切形体。

　　用体块分割的方法将鼻子正、侧、截面表现出来,尤其注意区别鼻根、鼻硬骨、软骨、鼻尖宽度的节奏变化及鼻孔的结构穿插变化,如外轮廓线、转折线、骨点的位置。

　　（3）深入刻画,整体调整。

　　在掌握整体效果特征的基础上,将对象局部的形体结构表现到位。如图 3-83 以线面结合的方式,尤其是多用面去表现其形体的正、侧、截面的过渡变化,鼻尖向鼻翼的过渡变化,鼻子向脸部的过渡变化等。

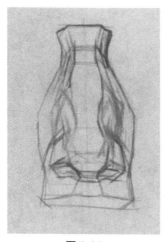

图 3-82

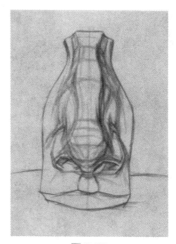

图 3-83

　　（4）从明暗交界线出发,迅速概括地将对象的暗部全部打暗,如图 3-84。

图 3-84

图 3-85

鼻梁边缘的明暗交界线恰是鼻子的正侧面转折线,要重点强调。将暗部果断加重,突出黑白调子对比,方能将体感凸现出来。鼻梁另一侧转折线恰为高光,提亮并小心地将其两侧的微妙调子拉开,方能将亮部正侧面区别出来。

(5)进一步深入表现,亮部的用线要工整、细腻、丰富,力求最大限度地表现形体的微妙调子变化,相互衔接,既要整齐,又要做到强弱、轻重、软硬的对比变化。切忌空涂调子,要将调子充分地用在表现形体结构和空间上。一般情况下,投影则可概括地表达。可用手将排过的线揉擦至朦胧效果,如图 3-85。

最后再整体调整,将黑、白、灰关系,虚实关系等协调统一,完成该作品。

3.3.3　鼻子四分之三侧面素描练习步骤

鼻子四分之三侧面素描练习步骤与正面步骤相同。

(1)侧面结构要点(如图 3-87 至图 3-89):

图 3-86

图 3-87

图 3-88

图 3-89

要点：整体呈现长方体变化。鼻根、鼻软骨、鼻尖、鼻翼的相互衔接关系。

此角度可以看到正、侧、截三面，要紧紧抓住各面之间的转折线。在起稿时，首先要将鼻子当成一个长方体来概括。同时也应注意鼻骨、软骨和鼻肌的结构走向。

（2）上调子要点（如图 3-90 至图 3-91）

要点：体块关系要清楚，明暗交界线处所体现的结构转折要表现清楚。

鼻骨和软骨，鼻肌以及鼻根向眼眶的过渡，鼻子侧面向脸部的过渡，这些部位的明暗变化较含蓄，要注意表现出这些变化。此外，石膏的侧、底面的反光较强，要用投影将其衬托出来。鼻梁的硬、软骨交界处和鼻尖有较微妙的体块关系变化，可多用些淡调子表现，排线既要轻，又要稳健。

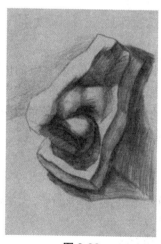

图 3-90

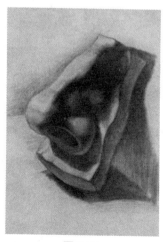

图 3-91

3.3.4　眼睛的正面素描练习步骤

（1）首先进行构图。

构图的一般法则是上紧下松，后紧前松。紧则少留空间，松则多留空间，画面看上去透气。

运用直线确定对象的外轮廓、大体比例。交代出对象的大体结构线、整体特征及结构位置,如眉弓线、正侧面转折线及眼睛的球状外轮廓。此时的要求是:大胆概括,丢掉局部细节,只着眼于对象的大轮廓、大结构线,如图 3-93。

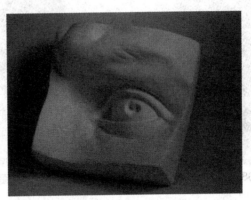

图 3-92

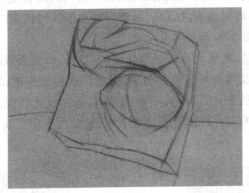

图 3-93

（2）进一步深入刻画结构,确定对象的确切形体,如外轮廓线、转折线、骨点的位置。为了表现的需要,可以突破明暗光影的束缚,直接运用结构或面将对象的体块关系、结构穿插关系表现出来。如眼为球体的特征、眉弓倒八字的特征、眉弓的转折线等。在上眼窝的深处及眼球的侧面,运用一定的面,将体感及轻微的明暗关系强调出来,如图 3-94。

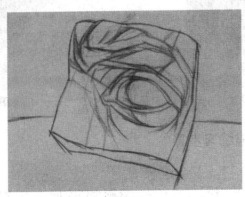

图 3-94

（3）深入刻画结构，整体调整。在掌握整体效果特征的基础上，将对象局部的形体结构表现到位。如眼睑的变化，瞳孔、眼角的特征，眉弓的转折过渡变化，眼睛眉弓向周围形体的过渡变化等。总之，要将眼睛的形体结构及空间感、立体感强烈地表现出来。但是，结构素描的特色是突出强调对象的形体结构。深入刻画是将形体概括分析到位，而非面面俱到地表现对象光影及质感。最后再整体调整，达到整体效果的统一，如图 3-95。

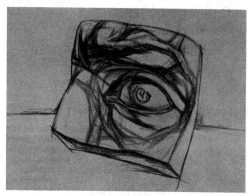

图 3-95

（4）从明暗交界线出发，迅速概括地将对象的暗部全部打暗，将明暗交界线画重一点，然后向暗部、向亮部逐渐减轻，在投影处再重些，这样反光就自然地被衬托出来了。上调子时要整体概括，切忌钻局部。要注意明暗交界线向灰亮部的过渡，不可太生硬。此外，排线的方向要顺着形体结构的走向，同时也要将背景的调子一同铺出来，要注意空间距离的拓展，如图 3-96。

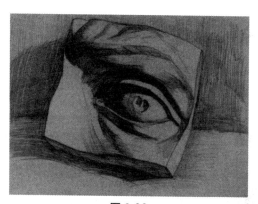

图 3-96

（5）进一步深入表现，用丰富细腻的调子将对象的空间感、立体感表现得更为充分，将形体结构表现得更为到位。注意将调子的黑、白、灰关系拉开，做到层次清晰、虚实得当。排线的时候要注意线的组织，线与线之间相互衔接，既要整齐，又要做到强弱、轻重、软硬的对比变化。切忌空涂调子，要将调子充分地用在表现形体结构和空间上。一般情况下，愈接近光源，其明暗对比也愈强烈，反之愈弱，这样空间感就得以拉开。如接近光源的上眼睑、眉弓，明暗对比最强，左上方眼窝暗部及背景明暗对比较弱，如图 3-97。

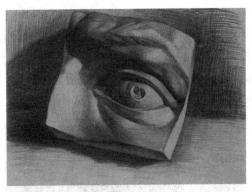

图 3-97

最后再整体调整,将黑、白、灰关系,虚实关系等协调统一,如图 3-98 完成该作品。

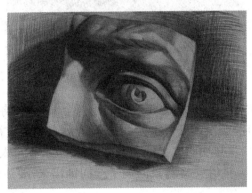

图 3-98

3.3.5 耳朵的正面素描练习步骤

如图 3-99 是摆好的一组耳朵单体石膏静物,在起笔构图前,要认真观察物体结构结合学过的面部结构对它进行整体分析。

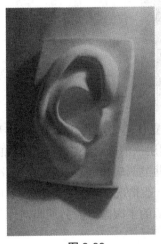 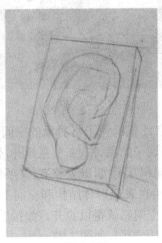 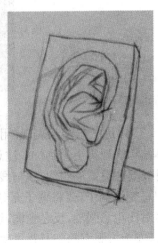

图 3-99 图 3-100 图 3-101

（1）首先进行构图,如图 3-99 耳朵的结构呈环形的轮状变化,耳孔为大面积的凹状,耳垂是唯一的大面积的较平坦的形体。运用直线确定对象的外轮廓、大体比例。交代出对象的大体结构线、整体特征及结构位置,如图 3-100。

（2）进一步深入刻画结构,确定对象的确切形体。无论是耳轮还是对耳轮,其形状都呈环状。在画出轮廓后,可在形体的转折处加上一定的面,使单线表现的轮廓产生体的变化,如图 3-101。

（3）深入刻画,整体调整。在掌握整体效果特征的基础上,将对象局部的形体结构表现到位。如图 3-102 以线面结合的方式,尤其耳轮与对耳轮的交界处要将其内外变化交代清。耳孔中的结构也不能忽略。

（4）这幅画的大部分空间都属于暗部,为了突出主体,应将整个背景的对比减弱,作虚化的处理,突出耳朵。在耳朵的明暗调子中,应将三角窝及耳孔加重,耳轮和耳屏少画留白,以增强其对比,如图 3-102。但这两处的暗部也不能全部画得一团死黑,应留出适当的反光以增加其透明感。耳垂及对耳轮的暗部,不仅要有透明感,还要体现其厚度。暗部的调子可用 8B、6B 铅笔以利其重,亮部调子也可用 B、HB 铅笔以利其轻,体现石膏的光亮感,如图 3-103。用线时要随着结构不断编织旋转线条,使形体的凹凸感明确。

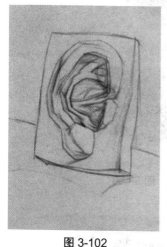　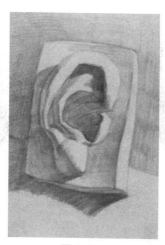　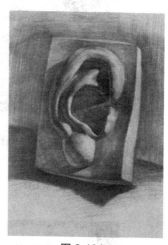

图 3-102　　　　　　　　　　图 3-103　　　　　　　　　　图 3-104

（5）进一步深入表现,加强明暗对比,特别要区别灰部的变化。耳孔、三角窝较暗,耳轮、耳垂较亮。这一步用线要肯定可选择 2H、3H 调整反光面用 4B 调整暗灰面。最后再用 2B、8B 和 HB 整体调整,将黑、白、灰关系,虚实关系等协调统一,完成该作品,如图 3-104。

3.3.6　写生真人五官与写生石膏五官素描对比图

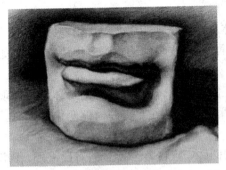

图 3-105

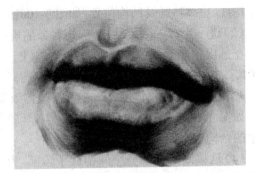

图 3-106

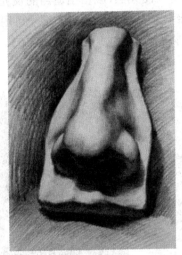

图 3-107

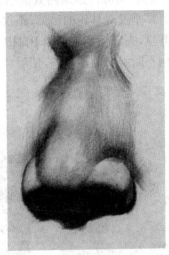

图 3-108

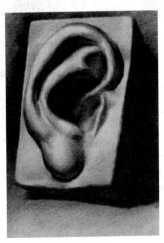

图 3-109

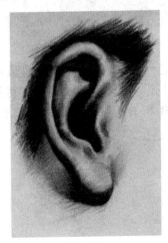

图 3-110

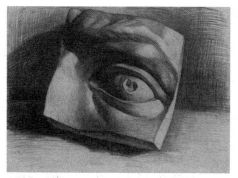
图 3-111

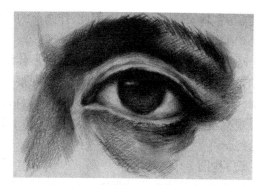
图 3-112

3.4　人头像素描写生

3.4.1　人头像素描写生要点

（1）从大体积着眼

五官和头发是头部重要的表现内容,但这些局部因素必须服从和附着于头部的大的体积,必须时时关注这两者的关系,而头部造型必须特别注意造成体面转折的几个骨点:顶结节、额丘、眉弓、颧骨、颏结节。

（2）动态与透视

头部动态的准确把握依赖于对其透视变化的正确理解。可将眉弓、鼻、嘴角视为三条水平线,将眉心、人中、下颌尖视为与这组水平线垂直的中轴线,它们共同组成头部的动向线,通过它们在运动中的透视变化来观察和把握动态特征。

（3）神态与个性特征

神态与个性特征是头像表现的精神内容,要使其正确动,首先要依赖于对形的把握和理解即"以形写神,赋神于形,形神兼备"。而形的把握,依赖于敏锐的直觉。

（4）各部位的质感表现

与石膏头像不同,真人头部各部位是有质感差异的,比如头发是丝状光洁的;鼻子,尤其是鼻头是蜡质的;嘴多皱皮质薄。这几个部分都因质感光亮而易产生高光。敏锐地感觉和表现各个部位的质感特点,会使画面表现效果更具体生动。

3.4.2　人头像素描写生步骤

人物头像写生步骤与石膏头像写生步骤是一致的,大体划分为构图、轮廓、塑造、整理四个相互联系的阶段。由于写生对象从石膏头像变成了有生命、有感情的人,因此在写生过程中,不仅要关注结构与形体,更要关注人的性格、精神与表情;不仅要深入地观察、感受对象,更要充满热情与感情地去表现对象。

人物头像写生与石膏头像写生的不同点,在于一个"情"字。要带着感情去画,要画出模

特儿(写生对象)的神态表情,因此,作画前的观察是十分重要的。

(1)观察

观察的内容,除了对象的形象特征、形体结构、五官比例以及整体、局部等诸多关系外,重要的是通过对对象的动作、语言、神态的观察,去把握对象的精神气质及其内心活动。要善于把瞬间所观察和感受到的具有个性的东西,深深地印在自己脑海里,作为形象塑造的依据。

观察所得的第一印象,对于人物写生是十分重要的,但它并不意味着是结束,观察必须贯穿始终。

(2)构图

构图产生于观察的过程中。首先要确定写生的位置与角度,试作小构图。要注意形象的特征、神态、动势,注意形象与画面空间的关系,注意背景及服装颜色在画面上构成的黑、白、灰层次,最后通过分析比较,确定构图(如图3-113)。

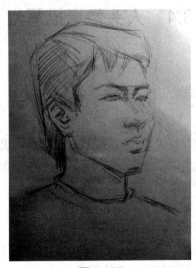

图 3-113

从落幅开始,外轮廓与内轮廓同时推进。这一阶段的主要任务是画准头部的基本形,基本结构,确定基本的体面转折关系。

(3)起行勾轮廓:动态、比例基本形

抓住对象的动态、比例关系,用大直线轻轻切出对象的基本形及头、颈、胸的相互关系。通过影响头形特征的基本骨点,即顶丘、顶侧丘、颧丘、下颌骨隅和下颏底,把握头形的基本特征和比例关系。以头部的动向线,进一步校正并确定形象的动态。

头部的动向线是确定头部动态和五官位置的依据,它是由脑后的枕骨、颅顶丘通过额骨中央至眉间、鼻梁,人中到下颏的连线和双眼的水平连线构成的,又称"大结构线"。正面观时,垂直的中心线和水平的双眼连线相交呈"十"字形。当头部有动态变化时,结构线即产生相应的透视变化如图3-113所示。

(4)基本结构、五官位置

确定额丘、颧丘、颏丘及颞线,下颌骨隅的位置,将骨点用线连接起来,即可确定出头部正面,两侧面,顶面的基本体面。任何时候都不能混淆这种基本体面的大关系。

　　确定眉弓,鼻底的位置,运用"三庭五眼"的基本比例为参考,如五官之间的开合,聚散关系,五官与头部动势的透视关系等。

　　在这一阶段中,一是注意内外联系,反复比较找准骨点;二是用"以点(骨点)带线(结构线)以线切形(基本体面)"的方法,从体积、结构的概念初步认识对象;三是以动态线的中线为轴,左右对称地对骨点、五官进行联系比较和调整。在此基础上,可用轻松、稍有变化的线条完成基本轮廓的造型。

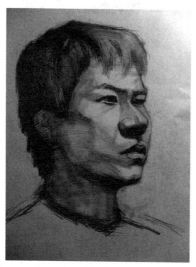

图 3-114

（5）基本形体塑造

　　这一阶段的主要任务是以明暗色调去塑造形象,从基本形体塑造到深入刻画,准确、概括、生动地再现对象。

　　掌握好明暗交界线和头部主要的形体转折系统,如额丘、颞骨、颧丘(颧弓)、颌丘,以及眉弓等。在这里既不能陷入局部模拟,又要防止概念化。要紧紧抓住头部结构的大关系,依据头骨的解剖结构,通过色调的虚实轻重,表现形体的转折与相互榫接的穿插关系。如颧骨与腮部肌肉的穿插,额丘与太阳穴的倾斜面,眉弓与鼻部的联系,上颌骨与下颌骨的形体关系等等,都必须在联系的比较中,从形体结构出发逐一调整。

　　在表现头部大的转折系统的同时,要将眼窝、鼻、嘴的基本形体约定出来,如眼窝的眉弓下缘,眼球体的转折,鼻根至鼻底的轻重虚实,由上颌骨形体所制约的嘴的转折变化等,要左右联系,双双比较。耳是头部侧面上一个既非垂直也非平行的一个倾斜形体,要稍加强调,以便与后脑部拉开距离。

　　要准确把握形体的大转折系统和五官形体的约定,使人物神态与造型特征协调自然。用线和明暗手段塑造基本形体,注意形体(骨与肉)、空间(前与后)的虚实变化,用线轻松自然。一般来讲,除特殊情况如颞部深陷、颧骨突出的老人形象外,转折处的形体不可画成直线,应含蓄而有条理如图 3-115 所示。

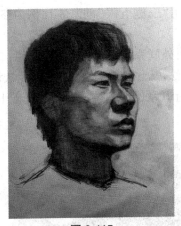

图 3-115

（6）深入刻画

深入刻画是继续深入形体塑造的过程，通过对形体的充实和五官的刻画（包括头发、皮肤质感等）来表现人物的造型和精神特征。

眉与眼在表情上是协调一致的，因此，要将眉、眼、眼眶、眼窝及其相邻部分联系起来进行刻画。

眼的刻画不要仅停留于眼的外形特征，一是要同眼的球形体积联系起来；二是要将左右眼联系起来，把握因透视而产生的虚实变化，不要平均对待。眼睛是深色的透明体，除瞳孔外，还有着微妙的色调变化和高光。高光并非都是十分明亮，有时将其处理得含蓄一些，反而更为动人。要注意眼睑的厚度及其转折关系，上眼睑在眼球上的投影及其虚实变化，有助于形象的神态刻画与表现，增强造型的生动感。

眉的刻画不要仅停留于眉头，眉梢的浓淡、虚实表现，而要与骨骼构造结合起来，仔细分析眉弓与前额的体面的过渡与衔接，眉弓与颞线的穿插以及向眼窝上缘深陷转折等，并通过明暗色调使形体的塑造充实起来（如图 3-116）。

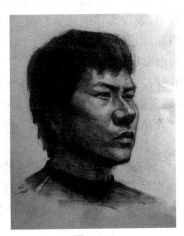

图 3-116

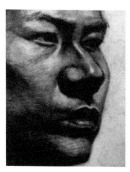

图 3-117

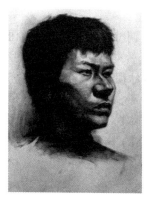

图 3-118

　　鼻的塑造从鼻根到鼻尖,暗部一侧有明暗交界线,亮部一侧还会出现高光。描绘时要充分地把握鼻骨与鼻软骨部分的方圆、实虚的色调变化,以丰富的中间调度进行塑造,通过小面的转折与衔接,表现与相邻形体和骨骼的内在联系。

　　嘴依附于呈半圆柱形的上、下颌骨,嘴的吻部及两侧口角均不在一个平面上,要充分把握这一形体关系以及两个口角的透视变化。上唇接近口角的地方,转折较"硬",边缘较实,下唇则与此相反,接近口角处与口轮匝肌处于同一平面,边缘较虚。上唇下唇处于不同方向,在刻画时要把握这一关系,注意色调的虚实变化。

　　耳要归入相应的头部体面之中,既不能草率从事,又不能喧宾夺主,否则将影响面部的刻画和表现。

　　这时要回到整体上来。在联系比较中对五官的刻画进行调整统一的同时,充实和加强大的转折系统,特别是颅顶骨、太阳穴、颧骨等。对明暗交界线亮部一侧的形体起伏穿插要进行深入分析,用丰富的过渡面将其充实塑造,对暗部一侧应通过"减弱"的办法,逐渐推入到纵深的空间中去。

　　头发、皮肤的质感表现是不可忽略的,头发的表现要分别同脑颅骨及上、下颌骨的形体结合起来,服从于大的体积关系,切忌画"碎"。肤色感及质感表现,则要依据对象的性别、年龄、职业特征进行刻画。

　　在深入刻画过程中,自始至终要强调整体感,但有的要尽其精微,有的要简练概括,以饱满的热情去创造感人的真实形象如图 3-119 至图 3-120 所示。

图 3-119

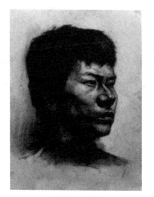

图 3-120

（7）整理

整理，即调整统一。要找准画面中的问题，有效的方法是提出几个问题去分析自己的作品，如"形"是否准确；"神"是否有所表现；"五官"的刻画是否协调统一；形体大转折系统是否塑造起来了；体积感与空间感是否充分表现……再回到第一个问题，形象是否真实、生动等等。

首先做"减法"，即减弱那些必要但过分的细节；减去那些本不必要而又有损于形象的真实、生动和整体表现的细节。最后做"加法"，即加强那些最能表现形象特征，最能反映对象精神、性格、气质的那部分，让其鲜明生动地呈现于画面。

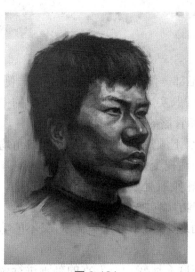

图 3-121

人像素描作品欣赏

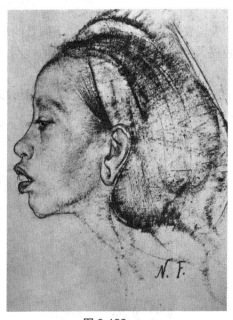

图 3-122

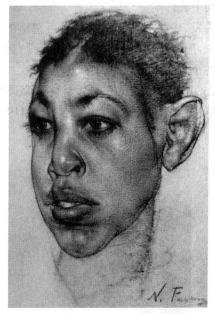

图 3-123

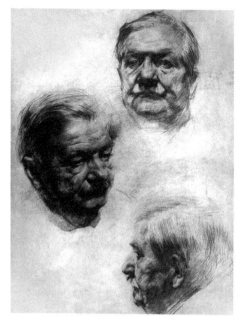

图 3-124

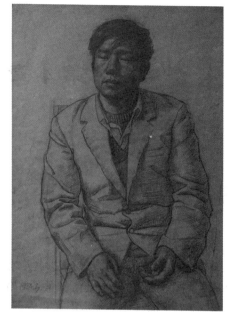

图 3-125

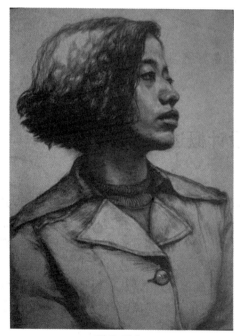

图 3-126

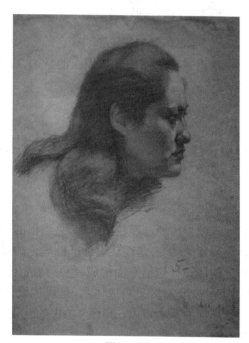

图 3-127

1.选择书上的案例或通过自己搜集的素材,临摹头像素描一幅、半身像素描一幅。

第4章 平面构成

- 理解平面构成的概念。
- 理解点、线、面的概念,掌握其形态作用及特性。
- 掌握基本型的简单画法,理解骨格的概念。
- 掌握平面构成的基本形式和表现方法。

本章内容为平面构成知识点的学习,课前应准备好练习所需的画纸、画笔、圆规、尺子等画具。

4.1 构成设计概述

构成设计是通过对事物形态的分解组合来实现艺术形式的再创造。具体地说是将大自然中的现象或规律经过理性的概括,总结出的一整套系统理论,其创作过程也体现了从具象形象到抽象形象的转变,是现代设计基础理论的重要组成部分,它的形式法则也是现代设计的理论依据。构成设计包括平面构成、色彩构成、立体构成三个部分,一般被合称为三大构成。三者之间既是一个整体,又自成体系,是现代设计的主要基础课程,也是从事设计工作者及爱好者必须要掌握的基本知识。如图4-1中的孔雀开屏是常见的自然现象,呈现了平面构成中的"离心发射"构成原理。

图 4-1

4.2　构成设计的确立与发展

　　提到构成设计的发展历程,首先得提到俄国在十月革命以后掀起的"构成主义设计"运动。构成主义又名结构主义,大约开始于 1917 年,当时的俄国受到马克思主义的深刻影响,通过十月革命,无产阶级宣告胜利,旧制度被终结,社会迎来了新风貌,进入工业化时代,艺术家们也迫切希望能通过自己的作品影响人们思想和意识上的迅速变革,于是发起了"构成主义设计"运动。构成主义的三个基本原则是:技术性、肌理、构成,其中技术性代表了运用于社会的实用性;肌理代表了对工业建设的材料的深刻理解和认识;构成象征了组织视觉新规律的原则和过程,其特征是采用简单的几何形式和鲜明的色彩,强调结构的单纯性。构成主义的观念首先被运用在建筑和电影领域,并影响了绘画、雕塑、工业设计和平面设计。随着俄国的构成主义设计家到西方旅行和交流,俄国的构成主义观念和思想被带到了西方,并对其产生了极大的震动,尤其是德国。

　　在 1919 年德国魏玛市建立的包豪斯设计学院,是欧洲现代主义设计的核心和现代设计教育的发源地。包豪斯的现代设计教育体系不仅受到构成主义的现代设计思想等的影响,还集中了 20 世纪初欧洲各国对于设计的新探索和试验成果,并加以综合发展和逐步完善。包豪斯教育体系的核心思想是强调工艺、技术与艺术的和谐统一,以工艺的训练方法为基础,通过艺术的训练,使学生对于视觉的敏感性达到一个理性的水平,也就是说对于材料、结构、肌理、色彩有一个科学的、技术的理解。与传统基础课程以单纯的技术训练不同的是,包豪斯设计学院的基础课程以严谨的理论作为基础教学的支柱,将平面构成、色彩构成、立体构成设置为主要基础课程。通过理论学习来启发学生的创造力,丰富学生的视觉经验,同时通过技能操作使学生掌握创造基本造型的技巧和能力,为专业设计奠定基础。

当时一批著名画家受聘于包豪斯设计学院,如瓦西里•康定斯基、保罗•克利、约翰•伊顿、奥斯卡•施莱默和乔治•蒙克等他们都担任过基础课程教学,特别是现代艺术的先锋康定斯基和克利一直坚持基础课程的教学,还出版了自己的设计基础课程教材,如康定斯基的《点、线与面》,克利的《速写教学法》等,他们在基础课程的教学中都强调对于平面及立体形式和色彩的系统研究,虽然包豪斯设计学院自1919年成立至1933年被迫关闭只有短短的14年时间,但是包豪斯的教育体系和教学方式影响了整个欧洲乃至整个世界的现代设计艺术,经过了几十年的探索实践,构成设计的理论已发展成一个完整成熟的现代设计理论体系。时至今日,我国各大高等院校的艺术设计专业仍沿用包豪斯所创立的教学体系,其中的平面构成、色彩构成、立体构成作为设计的基础入门课程,是每一个进修设计专业的学生都必须学习的,三大构成作为衔接美术与设计的桥梁,在教学过程中有着举足轻重的作用。图4-2和图4-3为包豪斯1924年到1933年时期的构成作品。

图 4-2

图 4-3

4.3　平面构成的概念

平面构成是艺术设计的基础,就如同素描是绘画的基础一样,都是解决结构和造型的手段。平面构成作为构成设计中最基本的体系,主要研究在平面表现中的造型以及美的基本原理和形式法则。平面构成的造型要素不是以表现自然界具体的物象为主体,而是强调客观现实的构成规律,把自然界中存在的复杂物象和过程,化解为最简洁的点、线、面,并研究各种物象的构造、分析其特征,利用大小不同,形状不同的形象之间的相互关系和形象与空间之间的关系进行分解、组合、重构、变化,创造理想的新视觉形象,并以此为基础进行构思和设计,如图4-4所示。

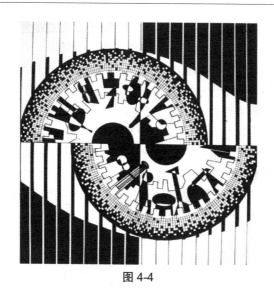

图 4-4

4.3.1　平面

平面是指没有高低曲折的面,或者只有长度和宽度,但不具备深度的二维空间。

4.3.2　构成

构成是指将不同或相同形态的几个单元重新组合成为一个新的单元。构成的主要形态包括自然形态、几何形态和抽象形态等,并赋予其视觉化、力学化的观念。构成的示例如图 4-5 和图 4-6 所示。

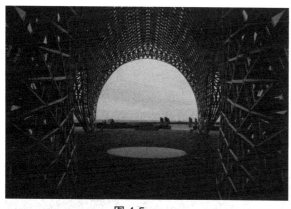

图 4-5

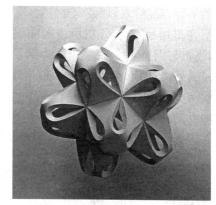

图 4-6

4.3.3　平面构成

平面构成是视觉元素在二次元的平面上变化构成的科学,即将点、线、面等视觉元素,在二维平面上,按照一定的美学原理,对它们进行合理的分解、组合、重构、变化,进行编排和组合,从而创造出理想形态的组合形式。它是以理性和逻辑推理来创造形象与形象之间的排列方法,是理性和感性的产物。

平面构成探讨的是二度空间的视觉文法。其构成形式主要有重复、近似、渐变、变异、对比、集结、发射、特异、空间与矛盾空间、分割、肌理及错视等等。

平面构成的认识源于自然科学和哲学认识论的发展。二十世纪建立在最新发展的量子力学基础之上的微观认识论，人们更为关注事物内部的结构，这种由宏观到微观的深化，也影响了造型艺术规律的发展。构成观念可以说早在西方绘画中见到影子，如立体主义绘画、俄国的构成主义、荷兰的新造型主义，它们都主张放弃传统的写实，以抽象的形式表现。到后来的德国包豪斯设计学院的不断完善发展，形成一个完善的现代设计基础训练的教学体系，奠定了构成设计观念在现代设计训练及应用中的地位和作用。二十世纪七十年代以来，平面构成作为设计基础，已广泛应用于工业设计、建筑设计、平面设计、时装设计、舞台美术、视觉传递等领域。

4.4　平面构成的造型要素——点

从造型要素来看，"点"是一切形态的基础，也是造型要素的最小单位。几何学对"点"的定义是：点是线的开端和终止，两线相交而成的交点只显示了点的位置，因此，点只具有位置，不具有大小。从造型意义上去认识"点"，首先，点应该是可见的视觉形象，因此，点必须具备其形象及大小。

其次，点的大小是有限度的，在平面构成中，点的概念是相对的，在对比中，不但有大小还有形状。就大小而言，越小的"点"，作为"点"的感觉就越强烈。能不能成为"点"，并不是它本身的大小所决定的，而是由它的大小和周围元素的大小两者之间的比例所决定的。面积越小的形体越能给人以"点"的感觉；反过来，面积越大的形体，就越容易呈现"面"的感觉。比如飞机在机场起飞前，飞机所占的面积与机场对比，飞机成面不是成点。当飞机在几千米高空时，飞机与天空对比，飞机就成为点了。

另外，点的形状是多样的，很多细小的形象可以理解为点，一般可分为规则形状和不规则形状两类。规则形状主要是指有序的几何形，圆、方、三角、星形、菱形、梯形等等。不规则形状指的是随意自由和偶然产生的点的形状。点在本质上是最简洁的形态，是造型的基本元素之一。它具有一定的面积和形状，是视觉设计最小的单位。生活中的点如图 4-7 至图 4-10 所示。

图 4-7

图 4-8

图 4-9

图 4-10

4.4.1　点的形态及特征

　　有规则的点和不规则的点,规则的点指的是圆、矩形、三角等几何形状,具有严谨有趣的外形,如图 4-11 所示。

图 4-11

　　不规则的点,指的是外形没有规则的细小形象,轮廓线比较自由随意。自然界中的任何形态,缩小到一定程度,都可以产生不同形态的点,如图 4-12 所示。

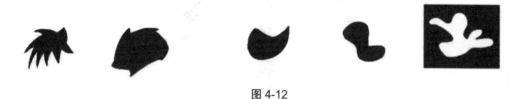
图 4-12

　　点的形态特征不同,给人的视觉感受也不同,如图 4-13 所示。

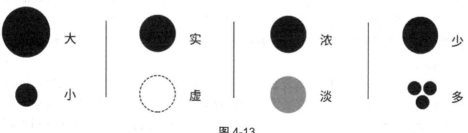
图 4-13

　　点太大太小都会引起视觉感受不同。点变大就成了面,面变小就成了点,如图 4-14 所示。

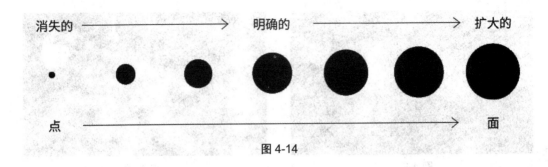

图 4-14

4.4.2　点的位置用及作用

从几何学的角度看,"点"的作点是力的中心。如三脚架的三线相聚于一点,是最稳定的状态,这一点就是力的中心点,如图 4-15 所示。

图 4-15

作为视觉造型,"点"的作用是:点在版面空间中,具有张力作用。因为,当版面空间中只有一点时,由于点的刺激而产生集中力,将视线吸引聚集在此点上。这就说明了,点有紧张性。点的紧张性和张力在人们的心理上,有一种扩张感。点在版面空间中的位置不同、数量不同、大小不同、给人的感觉也不同。

当一个点在版面的中央时,或垂直线上部、下部,能使空间保持安定、平稳感,并且由于点的单纯性,使注目性更加提高。点在版面中的位置不同,产生的感觉也不同。可能是稳定的,也许是不稳定的,但丝豪不会影响其注目性。例如,点在中央时能提高和加强注目性,有安定和平稳感,但缺少变化过于单一;点在上方偏边缘,有失平衡感觉,不稳定,但带有较强的动感;点在下方中央,稳定性较强,有下沉的感觉;点在下方偏边缘,平衡性差,感觉失重。如图 4-16 所示。

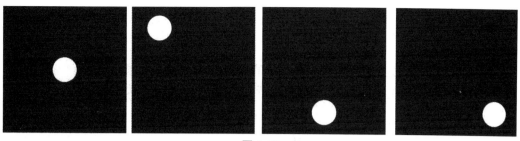

图 4-16

　　如果当画面中有两个同样大小的点，并各自放在不同的位置时，它的张力作用就表现在连接这两个点的视线上，人的视线会在这两个点之间来回移动，可以产生线的感觉；当两个点的大小不同时，大的点首先引起人们的注意，但是视线会逐渐从大的点移向小的点，最后集中在小的点上，越小的点积聚力越强；如果有两个不同虚实程度的点，人们的视线会先注意到实的点，然后才注意到虚的点。如图 4-17 所示。

　　当空间中有三个点并在三个方向平均散开时，点的视觉作用就表现为一个三角形，这是一种视觉心理反应。如图 4-18 所示。

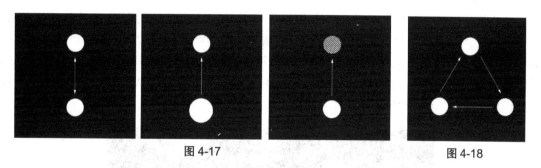

图 4-17　　　　　　　　　　　　　　　　　　　　　图 4-18

　　从点的排列看，点的规律排列可以形成节奏感，横向排列具有稳定感，倾斜排列具有动感，弧线排列具有圆润感。例如，两个以上的点并列时，可以感觉到点与点之间看不见的线，当它们顺着一个方向排列时就形成了线；但是，当无数的点散开或者聚在一起时，就形成了面的感觉，如图 4-19 所示。

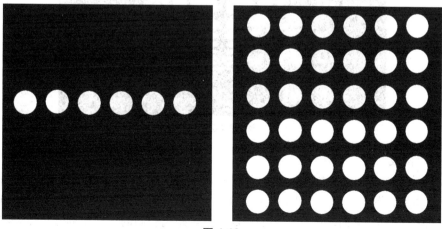

图 4-19

4.4.3　点的构成

（1）等点构成

点的形状、大小一致的构成方式。在一定的规律中，组成多样的图形，别有一番心意。由于点的连续排列所形成的虚线，点和点靠得越近，线的特征就越明显，如图4-20所示。

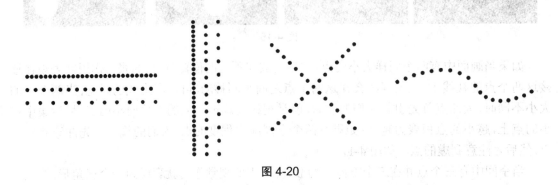

图 4-20

（2）差点构成

点的等间隔排列会产生井然有序的美感。间隔采用递增或递减的规律，会产生动感的美。渐进排列的点的大小也会产生相应的变化，会增加画面的渐进感和动感。差点构成也是大小形状不同的点的构成方式，不但可以展示生动各异的图形，而且给人以前进或后退、曲面或阴影以及其他复杂的具有三维画的立体感、纵伸感、节奏感和韵律感。点的密集排列也可以作为表现权重力量的象征，如图4-21所示。

图 4-21

（3）网点构成

点做不同的排列和多种次序变化，产生明暗调子的构成方式，带有机械性又有规律的网点构成的设计作品。图像清晰度不高，却往往给人一种朦胧的神秘感，这恰好是设计者们追求的与众不同的表现特征，从而产生一种新的构成方式。距离相同的点向四周密集排列时，能形成

　　虚的面,其距离越近时,面的特征就越显著,点的集结也能增加空间的变化效果。随着点的大小疏密变化,图像会产生深度感,把这些点按照光照射在物体的明暗面来分布,将会出现凹凸的立体感,一些点的特效会产生特殊的感受和趣味,如图4-22所示。

图 4-22

4.4.4　点在平面构成中的应用

　　点不仅能够大幅度提高人们的注意程度,还可以通过各种形式不同、强弱程度有差异的点来调节人们对形态观察时,视觉移动的先后次序以及实现运动的节奏。如果依据具体内容对点进行巧妙设计,可以给人留下深刻的印象,产生事半功倍、画龙点睛的作用。点在平面构成中的应用如图4-23至图4-28所示。

图 4-23

图 4-24

图 4-25

图 4-26

图 4-27

图 4-28

4.4.5　点在平面设计中的应用

　　点在设计中,不仅具有装饰美化、调节气氛的功能,如果将点与形态语意、色彩语意相结合,还能产生强调、警示和提示等方面的功能。图 4-29 至图 4-34 为点在平面设计中的应用。

图 4-29

图 4-30

图 4-31

图 4-32

图 4-33　　　　　　　　　　　　　　　　图 4-34

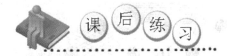

1. 通过各种方式收集点元素,并从收集到的元素中挑选 4 个形做成 4 幅 12cm*12cm 点的构成,要求每幅画面的视觉感受不同。

4.5　平面构成的造型要素——线

几何学里"线"的定义是:线是点移动的轨迹。线只具有长度和位置,而不具宽度和厚度,是具有空间方向性的;线是一切面的边缘,是一切面与面的交界。造型对"线"的概念是:线与点有同样的性质,即是可见的视觉形象。因此,线不但有位置而且有一定的长度和宽度。线的长短形状不同,我们把它分成各种不同的线。由于各种线的形态不同,也就具有各自不同的特性。 例如,当点向一个方向移动时就成为直线;当点在移动的过程中经常变化方向,就形成曲线;当点的移动方向间隔变换,则为折线。

线的长短、宽窄是相对而言的。无限放大线的宽度即成为面,无线缩小线的长度则成为点如图 4-35 所示。

图 4-35

　　线在日常生活中有着丰富的状态,先可以用来塑造物体的轮廓、边界,也可以是持续的或带有方向的力的视觉符号,如图 4-36 和图 4-37 所示。

图 4-36

图 4-37

4.5.1　线的形态及特征

　　线的形象多种多样,根据形状可以把线分为两大类:直线和曲线。

　　(1)直线

　　直线包括平行线、折线、交叉线、放射线、斜线。直线表现出一种力量的美,有很强的方向感和速度感,直线类似男性的阳刚品格:果断、明确、理性、坚定、直率等,如图 4-38 所示。

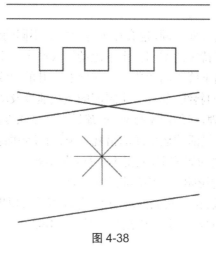

图 4-38

（2）曲线

曲线包括弧线、抛物线、螺旋线、波浪线、自由曲线等。曲线表现出一种柔和的美,拥有女性般丰满、感性、轻快、柔和、流动等特征。曲线又可以分为几何曲线和自由曲线,几何曲线有较强的规律性,类似音律般富有节奏感;自由曲线通常由手绘获得,富有弹性、柔和和动感变换的特征,如图 4-39 所示。

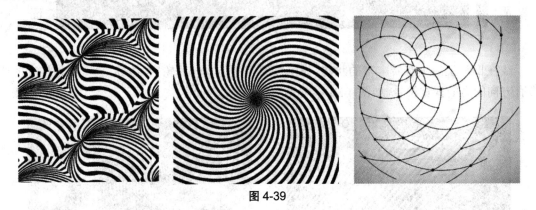

图 4-39

根据线的属性还可以分为:

（1）细线:纤细、锐利、微弱、有直线的紧张感。

（2）粗线:厚重、锐利、粗犷、严厉中有强烈的紧张感。

（3）长线:具有持续的连续性,速度性的运动感。

（4）短线:具有停顿性、刺激性、较迟缓的运动感。

（5）绘图线:比较干净、单纯、明快、整齐。

（6）手绘的线:自由、随意、舒展。

（7）水平线:安定、左右延续、平静、稳重、广阔、无限。

（8）垂直线:下落、上升的强烈运动力、明确、直接、紧张、干脆的印象。

（9）斜线:倾斜、不安定、动势、上升下降运动感,有朝气。斜线与水平线、垂直线相比,在不安定感中表现出生动的视觉效果。

4.5.2　线的表现

在构成中,由于线运动的方向不同,也会在视觉上给人不同的印象。左右方向流动的水平线,表现出流畅的形式和自然持续的空间。上下流动给人产生力学自由落体感,它和积极地上升形成对照,可产生强烈的向下降落的印象。由左向右上升的斜线,给人产生明快飞跃的一种轻松运动感。由左向右下落的斜线,使人产生瞬间的飞快速度及动势,产生强烈的刺激感。由于焦点透视的近大远小的原理,线的疏密排列,前疏后密产生深度,前面的越疏,后面的越密越远,这样就形成了远近空间。灵活的运用线的错视表现,可使画面获得意想不到的效果,例如:

（1）平行线在不同附加物的影响下,显得不平行（图 4-40）。

（2）直线在不同附加物的影响下呈弧线状（图 4-41）。

（3）同等长度的两条直线,由于它们两端的形不同,感觉长短也不同（图 4-42）。

（4）同样长短的直线,竖直线感觉要比横直线长（图 4-43）。

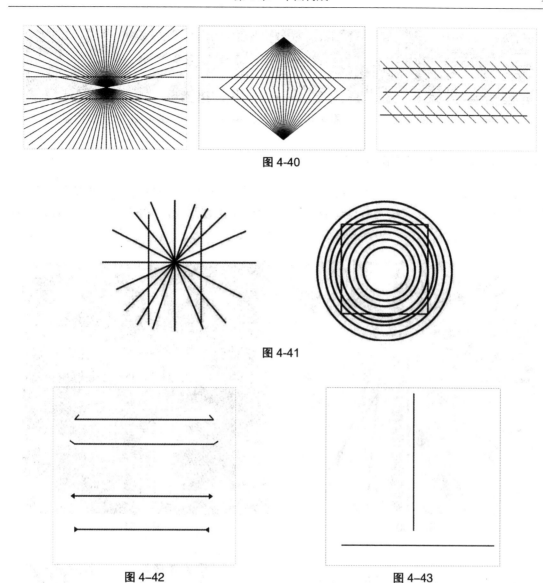

图 4-40

图 4-41

图 4-42　　　　　　　　　　　　　　图 4-43

4.5.3　线的构成方法

（1）将线进行等距的密集排列,形成面化的线（图 4-44）

（2）将线按不同距离排列,形成疏密变化的线,可以产生透视空间的视觉效果（图 4-45）

（3）将线进行粗细变化的排列,形成虚实空间的视觉效果（图 4-46）

（4）将原来较为规范的线条排列作一些切换变化,产生错觉化的线（图 4-47）

（5）立体化的线（图 4-48）

（6）不规则的线（图 4-49）

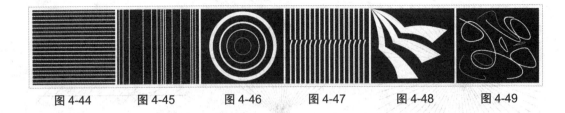

图 4-44　　　　　图 4-45　　　　　图 4-46　　　　　图 4-47　　　　　图 4-48　　　　　图 4-49

4.5.4　线在平面构成中的应用

　　点移动的轨迹形成了线。当长度和宽度形成非常悬殊的对比的时候也能形成线,线在现代设计中应用最为广泛。线是对设计的补充,可以装饰丰富画面,可柔美、可速度、可静止,线在平面构成中的应用如图 4-50 至图 4-55 所示。

图 4-50

图 4-51

图 4-52

图 4-53

图 4-54　　　　　　　　　　　　　　　　　　　　图 4-55

4.5.5　线在平面设计中的应用

设计师常常借助线条的分割、结构、节奏、旋律传递信息，生动而细腻的表达出各种设计需求。线在平面设计中的应用如图 4-56 至图 4-61 所示。

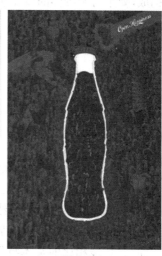

图 4-56　　　　　　　　　　　　图 4-57　　　　　　　　　　　　图 4-58

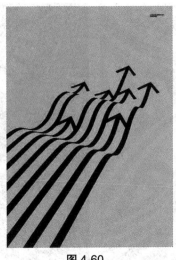

| 图 4-59 | 图 4-60 | 图 4-61 |

1. 通过各种方式收集线元素,并从收集到的元素中挑选 4 个形做成 4 幅 12cm×12cm 线的构成,要求每幅画面的视觉感受不同。

4.6　平面构成的造型要素—面

4.6.1　面的概念

　　凡不具备"点"、"线"特征的形象就是面,"面"是基本的造型要素之一。在几何学中"面"的含意是:面是线移动的轨迹。面只具有长、宽两度空间,没有厚度。直线的平行移动为方形;直线的回转移动成为圆形;直线和弧线结合运动形成不规则形。因此,面也称为形。面在造型中所形成的各种形态,是设计基础中的重要形态因素。

　　面与点、线相比的基本特征就是所占据的空间面积比较大,通常来说,对于点、线、面的确定,主要是依据具体形态在整体空间中所发挥的作用。点,以点的位置为主;线,以线的长度和方向性为主;面,则是以其面积比较大的特征为主。生活中常见到的面如图 4-62 所示。

图 4-62

面也分虚面和实面：

（1）虚面：虚面的特征是具有长度、宽度，却没有肌理、色彩等现实形态特征的二维空间。虚面的主要功能是为人们抽象的分析描述空间范围提供便利。如：水平面、两亩地、边长为 3 厘米的正方形等等。

（2）实面：实面的特征是以现实形态呈现的面。在限定的二维空间中，面积比较大，并且具有形状、肌理、色彩等各种实实在在的可视性特征的显示形态都属于实面的范畴。

4.6.2 面的性格特征

面的形态是多种多样的，不同形态的面，在视觉上有不同的作用和特征。越简单且规则的图形越容易被人记住、识别和理解。它体现了充实、厚重、整体、稳定的视觉效果。

（1）几何形的面

几何形的面，表现规则、平稳、较为理性的视觉效果。几何形的面又分为直线型、圆形、曲线形、三角形。

直线型：具有直线所表现的心理特征，有安定、秩序感、稳定、僵硬、直板的特征。水平或垂直状态时是非常稳定的，当倾斜的时候，具有一定的动势，

三角形：平放的时候具有稳定感，倒置的时候会产生极不安定的紧张感。三角形以点的形态出现的时候，反而有种灵动的感觉。三角形还容易产生出强烈的方向感。

直线形和三角形的面如图 4-63 所示。

图 4-63

圆形：圆是最经典的中心对称图形，也是最平衡的曲线形，圆具有向心集中和流动等视觉特征，是完整圆满的象征。

曲线形：具有柔软、轻松、饱满的特征。

圆形和曲线型的面如图 4-64 所示。

图 4-64

（2）有机形的面

不能通过数学的方式求得有机的形态，就是表现自然法则的形态。不同外形的物体以面的形式出现以后，会给人以更为生动、厚实的视觉效果。是自然的流露，具有淳朴和充满生命力的情感象征，体现柔和、自然、抽象的形态，如图 4-65 所示。

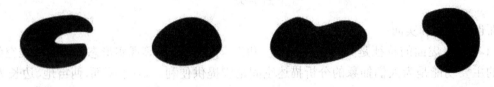

图 4-65

（3）偶然形的面

偶然形的面，自由、活泼而富有哲理性。指的是自然或者人为偶然形成的形态，它难以预料也无法重复，如图 4-66 所示。

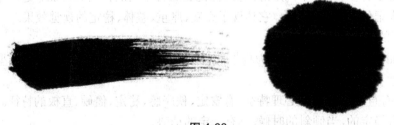

图 4-66

4.6.3　面的作用

（1）面的量感和体积感常在版面中起到稳定作用，如图 4-67 所示。

（2）面可用多种方法来表现二维空间中的立体形态，使之产生三维空间感，如图 4-68 所示。

（3）面的深浅在版面中能起到丰富层次的作用，如图 4-69 和图 4-70 所示。

图 4-67

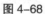

图 4-68

图 4-69

图 4-70

4.6.4　面在平面构成中的应用

　　面的应用在设计中很多,它的可塑性较强,善于表现不同的情感,一般的讲,由何种类型的线组成的面,它就具有该种线的特征。面在平面构成中的应用如图 4-71 至图 4-76 所示。

图 4-71

图 4-72

图 4-73

图 4-74

图 4-75

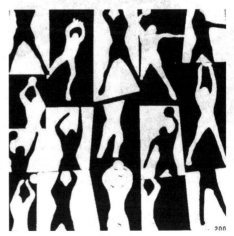

图 4-76

4.6.5　面在平面设计中的应用

面可以在平面设计、摄影、广告招贴设计、服装设计、环境艺术设计和包装设计中灵活应用。面在设计中经常用来对画面层次进行分割,或是作为信息的载体,案例如图 4-77 所示。

图 4-77

1. 通过各种方式收集点元素,并从收集到的元素中挑选 4 个形做成 4 幅 12cm×12cm 点的构成,要求每幅画面的视觉感受不同。

4.7　点、线、面综合构成

我们的生活充满了设计,户外广告牌、手机的应用、超市各种商品的包装等等。通常在大家眼里,好的设计新颖大胆,并没有什么规律可循,其实设计和绘画不同点就在于,绘画可以展露个性,而设计的核心却是体现秩序的美感,它不是来自个人,而是来自于社会。在学习了点、线、面的构成之后,就会发现,所有的设计,不论好坏,都是由基本的元素构成。这种最基本的形态的互相结合与作用,形成了点、线、面的不同表现形式,构成了或抽象或具体的各种平面形态。

将点、线、面结合在一起,运用审美原理与法则进行重新组合,即为点线面综合构成。在设

计中这种形式是最常用的。图 4-78 至 4-85 为点、线、面综合构成应用实例。

图 4-78

图 4-79

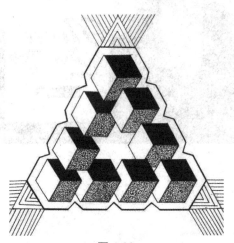

图 4-80

图 4-81

图 4-82

图 4-83

图 4-84

图 4-85

1. 通过对点、线、面特性的了解，综合运用点、线、面元素完成一幅 12cm*12cm 的平面构成作品。

4.8　基本形与骨格

4.8.1　基本形的概念

在设计一组相同的形象或彼此有关联的形象，并进行组合构成时，这其中的一个或几个形象被称为基本形。基本形是构成图形的基本元素单位，它可以是一个点、一条线或者是一个面。基本形可以是具象图形的意向表现，也可以是抽象图形的创意。基本形的设计是平面设计的起点，基本形是构成复合形象的基本形即具有独立性又具有连续、反复的特性。在构成设计中，基本形的特点应该是单纯、简化的，这样才能使构成形态产生整体而有秩序的统一感。

4.8.2　形与形的关系

在版面中往往不会只出现一个形象，通常是多个形象同时存在于一个版面。因此，当两个或更多的形象相遇时可以产生多种不同的关系，而这些关系又能使原本单调平淡的形象变得丰富起来，版面由此而活跃。形与形的关系主要有下列几种形式，如图 4-86 所示：

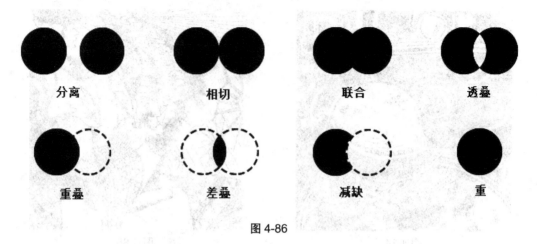

分离　　　　　　相切　　　　　　联合　　　　　透叠

重叠　　　　　　差叠　　　　　　减缺　　　　　　重

图 4-86

（1）分离：即两个或多个形象之间保持一定的距离，互不相碰。形象彼此间分离的距离，以及形象与空间之间的关系，是根据版面构成的需要而定的。

（2）相切：当两个形象的边缘恰好相碰时所形成的关系称为形的接触。

（3）联合：即两个表面肌理、色彩基本相同的形象联合起来，成为一个较大的新形象。

（4）透叠：透叠不同于重叠，当两个形象交叠时一般不分上下或前后。因为，透叠的形象具有透明性质，故而两个形象重叠时，便会在重叠处形成一个新的形象，并以正负形出现，即重叠的新形象常以负形出现，而原形象则呈现为相反的形象。

（5）重叠：就是一个形象遮挡住另一个形象的一部分，使覆盖与被覆盖的形象产生"上与下"或"前与后"的空间关系。

（6）差叠：差叠与透叠有相似的含义但性质却截然相反，差叠是两个负形互相交叠减缺后，剩下的部分成为另一个新的小形象。

（7）减缺：减缺与覆盖的含义类似，所不同的是，减缺是以正负的形象进行覆盖，而且负形在上遮挡住一部分正形，由于负形不可见。因此，覆盖后就使正形小于被覆盖前，成为新的形象，没有"上下"、"前后"之分。

（8）重合：就是两个相同的形象，其中一个形象完全覆盖住另一个。虽然，有"上下""前后之"分，却不可见，就如同日全食的现象。

4.8.3　基本形的群化

群化是以基本形为单位的一种以组合形式来产生各种新形象的特殊表现形式。群化是基本形的重复构成，要求形与形之间组合紧凑、严密，图形设计要求完整、美观，还应注意组合后的平衡和稳定感。组合时，基本形之间应该具有共同的目的性和明确的方向感，如基本形的围绕、指向。具体可用基本形的平行排列，旋转排列，对称排列，放射排列等做法。另外，基本形在群化构成排列时要紧凑、严密，注重群化后的外形，可以利用形与形的关系，如，透叠、减缺、重叠等。总之要避免松散、无序。

在设计基本形群化时，首先是基本形的设计，一个好的、美的基本形是群化的前提。其次是组合构成的形式。另外，基本形的数量也是组合的一个重要因素，基本形的多少直接影响着组合构成的效果。图 4-87 至 4-92 为基本形群化构成的实例。

图 4-87

图 4-88

图 4-89

图 4-90

图 4-91

图 4-92

4.8.4　骨格的概念

使形象有秩序地在限定的空间里排列,即将框架内的空间划分为均等的小空间,这就是骨格。骨格是形态结构的基本框架,是规定、管辖限制基本形的区域线,是基本形在二次元空间排列组合的编排指导,是对空间分割的一种形式。骨格网决定了基本形在构图中彼此的关系。有时,骨格也成为形象的一部分,骨格的不同变化会使整体构图发生变化。我们在设计中常借助骨格来构成某种图形。骨格有助于我们在画面中排列基本形,使画面形成有规律、有秩序的构成。骨格支配着构成单元的排列方法,可决定每个组成单位的距离和空间。构成中的骨格的应用如图 4-93 和图 4-94 所示。

图 4-93

图 4-94

4.8.5　骨格的分类

骨格大体可以分为规律性骨格、非规律性骨格、有作用骨格和无作用骨格。

（1）规律性骨格和非规律性骨格

规律性骨格：指的是规律性较强的骨格，以严谨的数学方式构成骨格线，基本形按照骨格排列，有强烈的秩序感。主要有重复、渐变、发射等形式，如图 4-95 所示。

非规律性骨格：一般没有严谨的骨格线，构成方式比较自由，可以灵活安排基本形，是自由性构成，有些是规律性骨格的演变，带有很大的随意性，有密集、对比、特异等形式，如图 4-96 所示。

图 4-95　　　　　　　　　　　　　　**图 4-96**

（2）有作用骨格和无作用骨格

有作用骨格：有作用骨格将基本形控制在骨格线以内，它的作用既可以影响基本形的形状，也可以分割空间。基本形在作用性骨格单位内可以自由改变方向、位置、正负、肌理，如图 4-97 所示。

图 4-97

一般来说,骨格只能控制基本形的位置,而不约束基本形的大小,基本形无论大小都可以放在同一大小的骨格中,并非大骨格放在大形体内,小骨格放在小形体内。把基本形放在骨格中,这是最基本的形式。有作用骨格的基本形、大小、方向、位置、颜色等都可以自由变化,当形体超越了骨格单位的时候,超越的部分将被切除,不可影响其它单位骨格内的元素。在填色时比较随意,甚至可以把图形隐没在空间中。有作用骨格是利用骨格线的存在而影响画面的造型,使之出现较多的变化,但不一定要骨格线全部出现,如果需要一部分不出现骨格,也可以把骨格线和基本形去掉。

无作用骨格:骨格本身不会将空间分割成相对独立的骨格单位,只决定基本形的位置,不对具体形态轮廓特征发挥作用的隐形骨格。在构图过程中,当用线分割画面并确定了每个形态分布的具体位置,完成编排、排色后,骨格线将会被擦除,骨格似乎不起作用。因此,无作用骨格也成了一种能感知其存在,却又不能直接观其形状的隐形骨格,如图 4-98 所示。

图 4-98

1. 通过对基本形与骨格的了解,创作两幅 12cm*12cm 平面构成作品,要求基本形的群化在不同类型的骨格中表现出来。

4.9　平面构成的基本形式法则——重复

重复是一种十分常见的视觉形式,在生活中随处可见。例如网球的拍面、街边的路灯、影院的座椅、古建筑房顶上的瓦片等,这些都是重复的表现,如图 4-99 和图 4-100 所示。在平面创意设计中,相同图形的重复排列是常用的一种构成方法,通过重复可以使画面达到和谐、统一的视觉效果,并能加强给人的印象,也可以达到一种有规律的节奏感和形式美感。

图 4-99　　　　　　　　　　　　　　　　　　图 4-100

重复是设计中最基本的形式。所谓重复是指骨格的单元、形象、大小、色彩和方向都是相同的。也就是说,在同一设计中,相同的形象再次或多次出现,即反复再现,就成了重复构成。

平面构成中重复的形式是:同一基本形有规律地反复排列组合,它所表现的是一种有秩序的美。重复构成是依据整体大于局部的原理,强调形象的连续性和秩序性。因此,重复的目的在于强调,也就是形象重复出现在视觉上,既起到了整体强化作用又加深了印象和记忆。

重复的基本形指的是:在构成重复的结构中,一个完整的基本形包括完整的正形与完整的负形两个方面。

4.9.1　重复构成中基本形的类别

重复在平面构成中可以分成单一基本形的重复和复合基本形的重复两种。

(1)单一基本形的重复:指的是在一个基本形内只有一种正形,在此基础上,通过将基本形进行等空间距离的反复排列而构成的重复,如图 4-101 所示。

(2)复合基本形的重复:指的是在一个基本形内,采用两种或两种以上的正形作为基本图形,在此基础上进行反复排列而构成的重复,如图 4-102 所示。

图 4-101

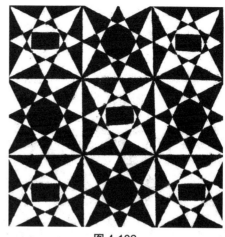

图 4-102

4.9.2　重复构成中基本形的组成形式

可以将重复构成中基本形的形式分为"二方连续"和"四方连续"两大类。

（1）二方连续：重复的基本形在空间排列中，仅能形成向两个方向连续重复的构成形式。例如，重复的基本形只能横向重复或纵向重复，从而产生优美的、富有节奏和韵律感的横式或纵式的带状纹样，也称花边纹样。设计时要仔细推敲单位纹样中形象的穿插、大小错落、繁简对比、色彩呼应及连接点处的再加工。二方连续纹样广泛应用于建筑、书籍装帧、产品包装、服饰边缘等。

二方连续又可以分为两种基本结构：

单一基本形的二方连续：在构成重复的基本形中，正形的形状、面积完全相同，并以此为基础可以向两个方向构成连续不断重复的空间结构，如图 4-103 所示。

图 4-103

复合基本形的二方连续：在构成重复的基本形中，采用形状、面积不同的正形作为基本形，在此基础上所构成的能向两个方向连续不断重复的空间结构，如图 4-104 所示。

图 4-104

（2）在四方连续的结构中,重复的形式也可以分为两种:

单一基本形的四方连续:在构成重复的基本形中,正形的形状、面积完全相同,并以此为基础可以向四个方向构成连续不断重复的空间结构,如图 4-105 所示。

复合基本形的四方连续:以形状或面积不同的正形构成基本形,在此基础上所构成的能够向四个方向连续不断重复的空间结构,如图 4-106 所示。

图 4-105

图 4-106

4.9.3　重复构成的分类

重复可以分为:绝对重复和相对重复

（1）绝对重复:利用骨格保持基本形状态始终不变的重复,如图 4-107 所示。

（2）相对重复:指基本形的大小、位置或骨格形式中有一定变化的重复。相对重复中基本形的变化可以在统一中求变化,骨格可以是多种形式的组合,如图 4-108 所示。

图 4-107

图 4-108

4.10　平面构成的基本形式法则——近似

近似是在重复基础上的轻度变异，它没有重复那样的严谨规律，比重复更生动、更活泼、也更丰富，但又不失规律感。因为，近似构成的基本元素——骨格和基本形中都含有共同因素。

近似指的是在形状、大小、色彩、肌理等方面有着共同特征，它表现了在统一中呈现生动变化的效果，生活中的近似如图 4-109 和图 4-110 所示。所谓近似，只是相比较而言。所以，在使用近似的时候，要注意近似的程度是否得当。近似，应该先考虑形态方面，然后考虑大小、色彩、肌理等各方面因素。需要注意的是，基本形的近似程度虽然可大可小，但是如果近似的程度过大，容易产生重复的乏味感；如果近似的程度较小，又容易破坏整体的统一感，容易变得凌乱分散。适当的变化，既可以保持基本形的整体统一感，又可以增加设计效果。总而言之，平面构成中的近似构成要让人感觉到基本形之间有着相同的属性。

图 4-109

图 4-110

4.10.1　近似构成的分类

近似构成可以分为基本形近似、骨格近似。

（1）基本形近似又分为：同形异构、异形同构、异形异构三种。

同形异构：在近似构成的过程中，同形异构指的是外形相同，内部结构不同的造型方式。这种方法是近似构成中最常用的方法，也是最容易产生相似性的方法，如图 4-111 所示。

异形同构：和同形异构刚好相反，就是外形不同，但内部结构是相同或一致的，如图 4-112 所示。

异形异构：异形异构属于近似构成中差异很大，关联很少的一种设计手法。外形和内部结构都不一样，但是内在的意趣和内在的表现形式都是一样的，如图 4-113 所示。

| 图 4-111 | 图 4-112 | 图 4-113 |

（2）骨格近似：指的是构成的骨格在形态、方向和位置上有近似的特点。相对重复骨格来讲，它比较灵活，属于基本规律骨格。它是指相同性质的复数存在的方式对基本形的固定，如图 4-114 所示。

图 4-114

4.10.2 近似基本形的设计方法

（1）联想：对基本形的功能、品种、类别等进行联想，如图 4-115 所示。

（2）削切：将完整的基本形进行切割，如图 4-116 所示。

（3）联合：把基本形组合后，对其位置、方向进行变化，如图 4-117 所示。

变动：以重复骨格为基础对每个基本形做相同的分割，允许方向的变动，如图 4-118 所示。

图 4-115　　　　　　　　　　　　　　　　　　图 4-116

图 4-117　　　　　　　　　　　　　　　　　　图 4-118

4.10.3　近似构成与重复构成的区别

从广义上来说,近似构成是重复构成的一种,近似构成的前提是重复构成,近似构成是在重复构成的基础上产生形态上的局部变化或者演变,在位置上却重复出现近似的基本形;而重复构成则是指基本形完全相同,但可在大小、方向、色彩上进行局部的变化。

4.11　平面构成的基本形式法则——特异

特异是指构成要素在有秩序的关系里,有意违反规律,是根据变异的形式美原则,形成的一种特殊的构成形式。所谓规律,这里是指重复、近似、渐变、发射等有规律的构成,特异的效

果是从比较中得来的,生活中特异也十分常见,如图 4-119 和 4-120 所示。

图 4-119　　　　　　　　　　　　　　图 4-120

特异依赖于秩序而存在,必须具有大多数的秩序关系,才能衬托出少数或极小部分的特异。特异的目的在于突出焦点,在于打破单调重复的画面。特异构成的构成形式很多,首先要把握其主要元素及其形式。任何元素均可作处理,如形状特异、大小特异、色彩特异、肌理特异、位置特异、方向特异等等。

4.11.1　特异构成的组成元素

(1)形象:特异构成的重要元素,有相同形象和特异形象两种。

(2)骨格:应用于特异构成的骨格,常用规律性骨格。其功能有二:一是运用重复骨格安排基本形;二是直接利用骨格进行特异构成。

(3)特异点:即特异形象的位置,不同的位置有不同的效果。

4.11.2　特异构成的形式

(1)形象特异:是将图形中的某个或某些基本形改变,产生的变异,如图 4-121 所示。

(2)色彩特异:是在基本形上作色彩上的改变,以吸引人们的注意力,形成视觉上构成的突破点,如图 4-122 所示。

(3)方向特异:是由大多数基本形有次序的排列,方向一致,而少量出现方向变化,形成的特异效果,如图 4-123 所示。

(4)大小特异:是指众多形状和大小的重复基本形。特异部分基本形或大或小出现,可产生大小特异,但所占的比例应适当,如图 4-124 所示。

图 4-121

图 4-122

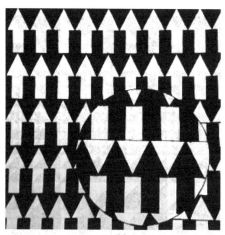

图 4-123

图 4-124

4.12　平面构成的基本形式法则——渐变与发射

　　在平面构成中表现的节奏和韵律,最大的特点是有很强的秩序性。节奏和韵律包含在各种构成形式中,但是,其中表现最为突出的是"渐变构成"和"发射构成"两种形式和方法。

4.12.1　渐变构成

　　渐变,也称为渐移、推移,它是以类似的基本形或骨格,逐渐地、循序地、有秩序地变化。它给人以节奏、韵律的美。在设计中渐变的构成,显示出渐增或渐减的速度感,呈现一种自然和谐的秩序,造成富有律动感的视觉效果。这是一种符合发展规律的自然现象,人类、动物、植物等的生长过程,就是循序渐进逐步变化的过程。例如,街道两旁的路灯,水面上泛起的涟漪等,这些都是有秩序的渐变现象。

4.12.2 渐变构成的形式

（1）基本形的渐变

基本形的渐变包括形状渐变、大小渐变、位置渐变和色彩渐变四种形式。

（1）形状渐变：是由一个形象逐渐向另一个形象的变化，其大小、位置、方向等形成循序的过渡渐变，找出两个形象特征的折中点，在逐步消除个性的变化中达到形状相互过渡转化的效果，如图 4-125 所示。

（2）大小渐变：基本形由小到大或由大到小进行序列过渡渐变，产生空间感，如图 4-126 所示。

（3）位置渐变：将基本形在画面中作角度的移动改变，从而使图形产生运动的视觉效果，体现形象的律动感，如图 4-127 所示。

（4）色彩渐变：基本形在平面上有颜色的渐变，使图像产生鲜明的层次和强烈的空间效果，如图 4-128 所示。

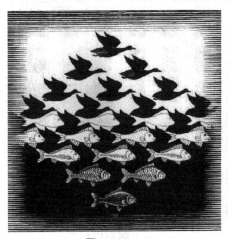

图 4-125

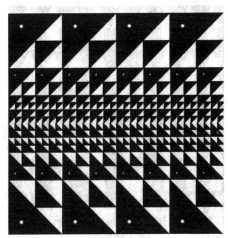

图 4-126

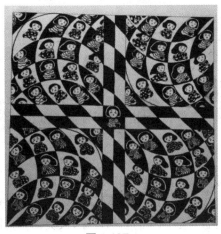

图 4-127

图 4-128

（2）骨格的渐变

骨格的渐变是将重复骨格线的位置按照等差或等比逐渐地、有规律地循序展开变化，从而形成不同的渐变骨格。骨格的渐变分为单向渐变骨格、双向渐变骨格、阶梯渐变骨格等，如图4-129、图4-130和图4-131所示。

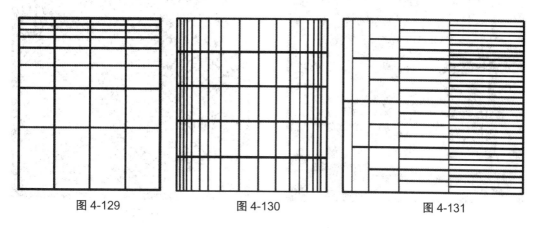

图 4-129　　　　　　　　　图 4-130　　　　　　　　　图 4-131

4.12.3　发射构成

发射是常见的自然现象，所有发光体都能发射光芒，如太阳的光芒、水中的涟漪，盛开的花朵、贝壳的螺纹和蜘蛛网等。由于发射是一种熟悉的常见现象，因此，在设计中发射图形容易引人注目，有着强烈的吸引力和极好的视觉效果。发射是特殊的重复和渐变，是基本形或骨格单位环绕一个或多个中心点向外散开或向内集中。发射具有强烈的视觉效果，能产生炫目的光感和动感，给人以很强的速度感及视觉冲击力，如图4-132和图4-133所示。

图 4-132　　　　　　　　　　　　　　　　图 4-133

4.12.4　发射构成的形式：

（1）一点式发射：以一点为中心，呈直线状向四周扩大变化，此种形式整体感强，如图4-134所示。

（2）多点式发射：呈直线状向四周扩散并相互衔接，体现多元式放射效果，如图4-135

所示。

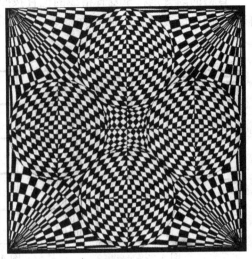

图 4-134　　　　　　　　　　　　　　　图 4-135

4.13　平面构成的基本形式法则——密集

　　密集在自然界中很常见，比如迁徙的候鸟、海里的鱼群、天上的繁星、港口的轮船等，都是生动的例子。密集就是利用基本形数量的多少，在排列方式上产生疏密，虚实、松紧的对比效果。密或疏的地方引人注目，常常成为设计的视觉焦点。聚散构成在画面中造成一种视觉的张力，象磁场一样，并具有节奏感，是一种富于动感的结构方式，如图 4-136 和图 4-137 所示。

图 4-136　　　　　　　　　　　　　　　图 4-137

4.13.1　密集构成的分类

　　（1）点的密集：将一个或两个以上的点散放在框架之内作为骨骼点，使它们成为众多基本形得以聚拢的出发点或终结点，并依托这些点形成不同的运动方式。这个概念性的点在构图中可以是一个，也可以是多个。当只有一个点的时候，称之为单一的密集形式；当有两个或两

个以上的点的时候,称为复合密集形式,如图 4-138 和图 4-139 所示。

图 4-138　　　　　　　　　　　　　　　　　　　图 4-139

　　(2)线的密集:在平面设计中,一个概念性的线,在框架内构成骨骼,基本形趋附在这些形的周围形成狭长的基本形聚合地带。密集的线可以是直线也可以是曲线,数量可以是单根也可以是多根的。线的密集又分为并列密集式、纵横密集式、交叉密集式,如图 4-140 和图 4-141 所示。

图 4-140　　　　　　　　　　　　　　　　　　　图 4-141

4.14　平面构成的基本形式法则——肌理

　　肌理是指形象表面的纹理。所有物质都有表面,不同的物质的表面有着不同的纹理,给人的感觉也不同。有干、湿、粗糙、细腻、软和硬、规律和无规律、有光泽和无光泽等,如图 4-142

和图 4-143 所示。

图 4-142

图 4-143

在我国肌理效果的应用历史久远,早在新石器时代,人们就采用压印法对陶器的表面进行装饰;汉代的画像砖和瓦当上也有草绳纹样的出现,这些都说明了人们对于不同时期肌理形态和对不同材质的认识和利用。

4.14.1　肌理构成的分类

肌理可以分为视觉肌理和触觉肌理两大类。适当合理的运用肌理效果,能起到装饰、丰富设计的作用。

（1）视觉肌理

视觉肌理是一种由平面的视觉元素构成的图案纹理,用眼看就能感受到,而用手触摸则感受不到表面纹理的存在。因为,物体表面是平滑的,如图 4-144 所示。

（2）触觉肌理

与视觉肌理不同的是触觉肌理可以不用眼去感受,只要用手触摸就能体会到它的存在。用手触摸物体的表面能体会到凸起或凹下、粗糙、疏松、紧密、柔软、坚硬等感觉,如图 4-145所示。

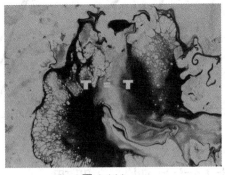
图 4-144

图 4-145

4.14.2　肌理构成的表现方法

（1）拓印法:分为浮色拓印和对印法两种。浮色拓印,即将墨或颜料滴在水面上,用小棍

轻轻搅动(不能让色下沉),用较吸水的纸张铺于水面,等纸吸入颜色后提起晾干即可。它得到的是一种多变的偶然形。对印,即将浓度较大的不同颜色,涂在表面光滑的纸或玻璃上,再用另一张纸对合在一起,用手或工具拍、压,其形成的图形偶然性较大,故显得自然生动,如图4-146 所示。

图 4-146

图 4-147

(2)压印法:选用表面有自然纹理的物体如树叶、树皮、贝壳、花生等,在上面涂上颜色,用纸铺在上面压印,也可以如同盖印章那样,用物往纸上压印,如图4-147 所示。

(3)喷洒法:用颜料调和成适宜的稀释度,可以用刷子沾上颜料弹洒,也可以用喷壶、喷笔喷,或直接将颜料泼洒于设计作品的表面形成肌理,如图4-148 所示。

图 4-148

图 4-149

(4)自流法:将含水较多的颜料涂于光滑的纸面上,轻轻晃动纸张使其自然流淌,或用嘴吹动颜料,构成形态不一的偶然形,如图4-149 所示。

(5)渍染法:在吸水性较强的表面,滴上颜料让其慢慢晕润散开。如吸水性不强的纸张可先喷上一层清水,在接近晾干时,再涂上颜料,如图4-150 所示。

(6)擦刮法:先上一层较厚的颜料,然后用锐器在表面刮刻,也可以用硬物体在画面上磨

擦,如图 4-151 所示。

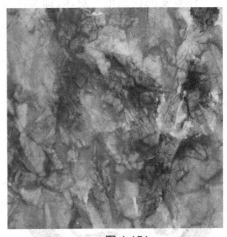

图 4-150　　　　　　　　　　　　　　图 4-151

（7）拼贴法:选用些旧书报、杂志或彩色纸张,根据设计要求进行剪贴。还可利用手撕取得偶然形,如图 4-152 所示。

（8）熏炙法:用火焰熏炙,使纸的表面产生一种自然纹理,如图 4-153 所示。

除上所述,制作肌理的方法还有很多,肌理的技法是为设计服务的,因此,只有当肌理能强化主题时,才是最合适和最美的。

图 4-152　　　　　　　　　　　　　　图 4-153

课后练习

1. 参照平面构成的形式美法则,以点、线、面为元素,创作 4 幅 12cm*12cm 的平面构成作品,要求每幅作品都有不同的视觉感受。

第 5 章 色彩构成

- 了解色彩的原理、色彩三要素及色彩的混合方法。
- 了解色彩对比的类型及色彩调和的方法、技巧及规律。
- 了解色彩对人造成的心理影响,并能够学以致用。

本章内容为色彩构成知识点的学习,课前应准备好练习所需的画纸、画笔、圆规、尺子、颜料等画具。

5.1 色彩构成的概念

色彩的概念在很久的原始社会就已经产生,当时的壁画、彩陶等记载了人们从事农耕、渔业、祭祀等生活场景,充分显示了人们对于色彩的浓厚兴趣,同时也创造出了古朴、典雅、神秘的绘画杰作。现代色彩学是一门综合性学科,涵盖生理学、心理学、物理学、社会学和美学等多个学科。色彩构成是现代设计的基础课程。色彩构成是以人对色彩的感知为出发点,将科学原理与艺术形式美法则相结合,发挥人的主观能动性和抽象思维,运用色彩在空间的量与质的转换性,以基本元素为单位,对色彩进行多层面多方位的组合、搭配,并创造出艺术形式感强的设计色彩,如图 5-1 和图 5-2 所示。本课程设置的目的是通过学习色彩理论和色彩基本概念,了解色彩的三要素特性及其构成规律。使学生正确理解、认识色彩构成原理、掌握色彩构成的规律及法则,提高思维想象能力,启迪设计灵感,并形成现代设计观念和审美意识,为以后的各项专业设计打下坚实的形式美学基础。

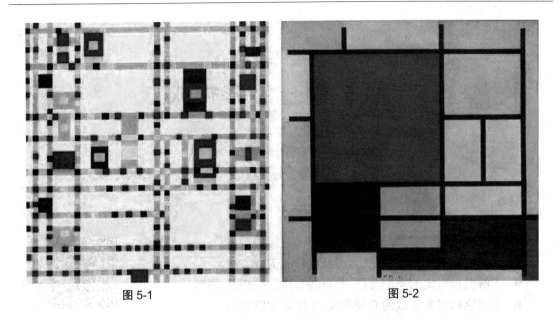

图 5-1 图 5-2

5.2　色彩的基本原理

　　光是产生色彩的首要条件,光与色共存,有了光才有了色,色的本质是光,两者密不可分,图 5-3 所示为三棱镜将白光分解成为七色光。色彩是光刺激眼睛再传到大脑的视觉中枢产生的感觉。不同的光源可以产生不同的色彩,同样的光源下,不同的物体大都显示着不同的色彩,而感受这些要通过我们正常的视知觉(例如色盲就无法像常人那样体验色彩)。所以,光源、物体以及正常的视知觉是产生色彩的必要条件。

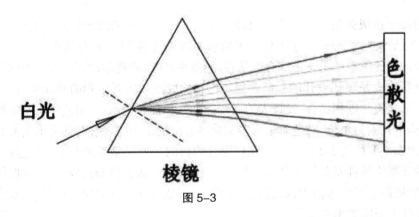

图 5-3

　　(1)光源色:色彩的变化是丰富多彩的,在一定的环境下,周围物体的颜色互相影响所形成的色彩称为光源色。我们常见的标准光源包括自然光和人工光两大类,例如:太阳光、蜡烛、灯泡、霓虹灯、白炽灯等。

　　(2)物体色:指眼睛看到的物体所呈现出来的颜色。在不同光源条件下,同一物体所显现

出的色彩也不同,所以光的影响与物体的特质是组成物体色的两个必不可少的条件,它们之间是既相互约束又相互依存的关系。

（3）固有色:指物体本身具有的色彩,也是指物体在通常状态下表现出来的色彩。

5.3　色彩的分类

我国古代把黑、白、玄（偏红的黑色）称为色,把青、黄、赤称为彩,合称色彩。现代色彩学（西方色彩学）把色彩分为两大类:无彩色和有彩色。

5.3.1　无彩色

无彩色包括黑色、白色以及黑白两种颜色调和而成的各种不同程度的灰色系列,如图 5-4 所示。无彩色是按照一定的变化规律,由白色逐渐变为浅灰、中灰、深灰甚至是黑色。无彩色只有明度变化,而色相与纯度的值都为零,由于无彩色系中的白色与黑色只具有明度差,并且极端对立,所以又被称为极色。

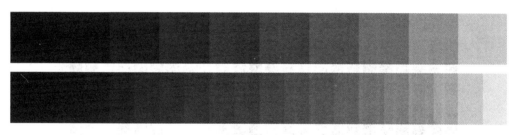

图 5-4

5.3.2　有彩色

有彩色包括可见光谱中的全部色彩,以红、橙、黄、绿、青、蓝、紫为基本色,如图 5-5 所示。通过基本色中不同量的混合,以及基本色与无彩色之间不同量的混合,形成五彩缤纷的色彩。

图 5-5

5.4　色彩混合及色立体

5.4.1　色彩三要素

任何的色彩都具有特定的明度、色相、纯度,这三要素决定了色彩的面貌和特性。反之,任何色彩也都可以用这三要素进行表达。它们是色彩最根本、最主要的构成要素,被称作色彩的三要素、三属性或三特征。

（1）明度

明度指色彩的明暗程度,也称色的亮度、深浅。明度高是指色彩比较鲜亮,明度低就是色彩比较昏暗,如图 5-6 所示。各种波长的光明度本身也有差异,黄光明度最高,橙光次之,红光、绿光居中,蓝光暗一些,紫光是最暗的。在色彩对比中,明度一般用 0% 到 100% 的百分比来衡量,0% 代表黑色,100% 代表白色。在无彩色系中,明度最高是白色,明度最低是黑色。在有彩色系中,明度最亮是黄色,最暗的是紫色。在色彩三要素中,明度具有较强的独立性,它可以通过黑白灰的表达单独呈现出来,而色相与纯度这两种要素则必须依靠明度才能显现。由于色彩的发生依赖明暗关系,所以明度又被称作色彩的骨骼,它是色彩结构的关键。

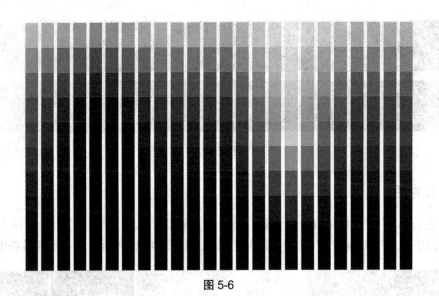

图 5-6

（2）色相

色相指的是色彩的相貌,是区分色彩的名称,是色彩最大的特征。人们最常见的色彩就是光谱中的红、橙、黄、绿、青、蓝、紫,为了更方便观察和了解色彩,色彩学专家又设计了专门的色相环,以清晰渐变的视觉秩序,引导人们正确地看待色彩。色相环是将红、橙、黄、绿、蓝、紫等纯色以顺时针的环状形式排列,以这六种色彩为基础进而求出它们之间的中间色,可以得到牛顿十二色相环,如图 5-7 所示。色相环是最高纯度的色相依次渐变的组合,体现着不同色相的色彩美妙的转变关系。

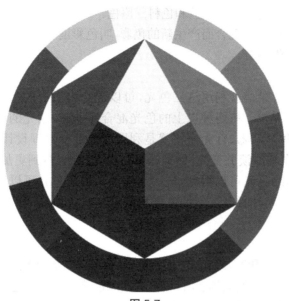

图 5-7

（3）纯度

纯度指的是色彩的鲜艳程度，又称为饱和度，色彩的纯度值越高，色相显现的越明确，反之色相显现的越弱，如图 5-8 所示。纯度值的高低取决于一种颜色的波长单一程度，将与其自身明度相似的中性灰混入颜色时，虽然它的明度没有改变，但纯度值降低。纯度表示色相中彩色成分所占的比例，也就是通常所说的颜色的"鲜艳"或"混浊"，一般用百分比来衡量，0% 代表灰色，100% 代表颜色的纯净度完全饱和。

图 5-8

纯度体现了色彩的内在性格，颜色纯度最高，混合次数越多。在颜料中，纯度最高的色相是红色，纯度较高的色相是橙、黄、紫，纯度较低的色相是蓝、绿色。高纯度的色相加入白色或黑色可以降低该色相的纯度，同时也提高或降低该色相的明度。高纯度色相与同明度的灰色混合时，形成同色相、同明度、不同纯度的系列色彩。但凡具有纯度的色彩必然有相应的色相，因此，具有纯度的色彩就为有彩色，没有纯度的颜色就是无彩色。色彩的纯度、明度不一定成正比，纯度高不等于明度高，反之亦然。纯度的变化和明度的变化是不统一的，任何一种色彩加入黑、白、灰后，纯度都会降低。

5.4.2　色彩的混合

了解色彩混合之前必须先理解什么是三原色。三原色也叫三基色，指的是三色中任意一种色彩都不能通过另外两种颜色的混合而产生，但其他色彩都能通过这三种颜色按照不同的

比例混合产生。三原色分为色光三原色和色料三原色。

将两种或两种以上的色彩混合而产生新的色彩,叫色彩混合。色彩混合分别有三种情况:加色混合、减色混合、中性混合。

(1)加色混合

色光的三原色是红、绿、蓝,利用这三色光,可以混合出所有的色彩。色光混合变亮,最终产生白光,称为加色混合。将两种以上的色光混合在一起,色光的混合量越多,所得新色光的明度也越高。各种显示器、灯光照明就是利用加色混合原理设计的。色光混合中有彩色光加入无彩色光后会被冲淡并变亮,例如绿光与白光相遇,得到更加明亮的浅绿色光。在加色混合中,红色光加绿色光可以得到黄色光,红色光加蓝色光可以得到品红色光,蓝色光加绿色光可以得到青色光,而红色光、绿色光和蓝色光三者相加,可以得到白色光,如图 5-9所示。

(2)减色混合

色料的三原色是红、黄和蓝,理论上三色适当混合可以得到其他各种色彩,其特点与加色混合相反,当混合的颜色或者次数越多时,所得到的颜色就越暗。显色系统正是以色料混合的物理现象为原理,其本质是光的反射,色料混合变暗,最后产生黑色,称为减色混合,也就是常说的减色模式。显色系统包括色料混合与透光混合两种现象,印刷的油墨和绘画的颜料等色料的混合属于色料混合,如彩色玻璃一类的透明物体的重叠混合属于透光混合。在减色混合中,混合的颜色越多,明度越低,饱和度也随之下降,如图 5-10 所示。

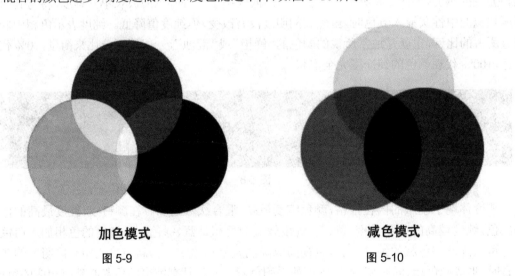

加色模式　　　　　　　　　　　**减色模式**

图 5-9　　　　　　　　　　　　　图 5-10

如图 5-11 所示,在减色混合中,红、黄、蓝是三原色,也被称为第一色;两种不同的原色相混合所得到的色彩称为二次色,也叫间色;间色与原色混合或者间色与间色混合所得色彩称为三次色,原色与黑或灰混合也得到三次色。

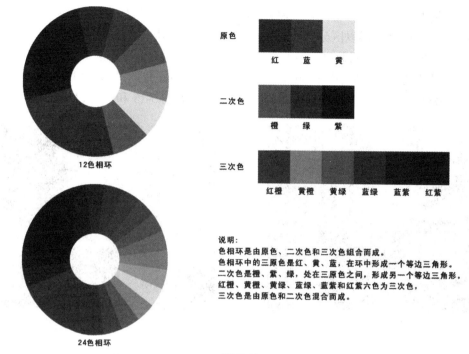

图 5-11

（3）中性混合

中性混合不是色光或色料的混合,而是色彩进入人们的视线后,由于人的视觉生理特征而产生的色彩混合。色彩混合后明度不发生变化,饱和度降低。中性色混合包括旋转混合和空间混合。

旋转混合的原理是视觉残留影像与视觉混合作用下,由于视觉生理所产生的色彩混合,而并非真正的色彩的混合。用两个或两个以上的颜色按比例涂在圆盘上,快速旋转,于是圆盘上是各色混合后的新颜色。旋转混合的明度是混合色彩的平均明度,不会降低或增加。图 5-12 所示的转动的风车的原理与转动的圆盘相同。

图 5-12

空间混合又称并置混合,将两种或两种以上面积非常小的不同色彩放置在一起,保持一定的距离观看时,人们肉眼难以区分这些面积非常小的单个色块,由此会产生视觉混合现象。这种混合必须借助一定的空间距离才能产生,所以称为空间混合。空间混合近距离观看色彩丰富;远距离观看色彩谐调,在不同的距离看到的色彩效果各不相同,并且色彩在视觉上具有颤动、闪烁的特殊效果。这种方法被印象派画家广泛应用,如图 5-13 和图 5-14 所示。

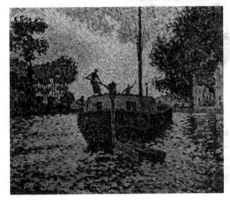　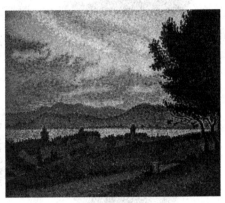

图 5-13　　　　　　　　　　　　　　　　　图 5-14

5.4.3　色立体

色立体是根据色彩的三要素的变化关系,运用三维空间,用旋围直角坐标的方法,组合成一个类似球体的立体模型。它的结构类似地球仪的形状,北极为白色,南极为黑色,连接南北两极贯穿中心的轴为明度标轴,北半球是明色系,南半球是暗色系。色相环的位置则位于赤道线上,球面一点到中心轴的重直线,表示纯度系列标准,越接近中心轴,纯度越低,球心为正灰。色立体有许多种,使用比较广泛的有美国蒙赛尔体系、德国奥斯特瓦尔德体系等。

（1）蒙赛尔体系

美国画家孟塞尔创立了孟塞尔色立体,它是目前国际上作为分类和标定物体表面色最广泛采用的色彩识别系统。我国的艺术色彩和印刷色彩教学也是以孟塞尔系统为基础。孟塞尔色立体以三维空间的近似球状模型把色彩三要素全部表现出来,如图 5-15 所示。

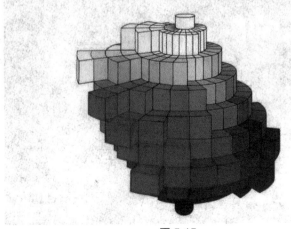

图 5-15

孟塞尔显色系统着重研究色彩的分类与标定,色彩的逻辑与视觉特征。孟塞尔色相环是以红、黄、绿、蓝、紫五种色彩为基本色相,中间加入黄红、黄绿、蓝绿、蓝紫、紫红五种过渡色相,构成十种色相的色相环,这种十种色相各自又细分了十个等级,总共一百个色相。在每个色相中,十个等级中的第五级就为这个色相的代表颜色,比如 5R、5Y、5G、5B、5P 等。孟塞尔色立体中各种色相本身具有不同的明度,黄色的明度最高,因此它最靠近上端,紫色的明度最低,因此最靠近下端。在孟塞尔体系中,各种色相的纯度等级不同,所以各纯色不可能位于同一条环中线上,而是分布在不同的明度层面,因而各色相的最高饱和色离中心明度轴的远近距离也不相等。红色的纯度最高,共分为 14 个等级,它的最高饱和色离中心轴最远。而蓝绿色纯度最低,只有六个等级,它的最高饱和色离中心轴最近。孟塞尔色立体垂直方向的明度共分为 11 个等级,中心轴的顶端为白色,底端为黑色。孟塞尔色彩体系数字色彩表示法,色立体中每个色标以 H、V、C 为记号表示,即色相、明度、纯度。

（2）奥斯特瓦德色立体

德国科学家奥斯特瓦德设计出奥斯特瓦德色立体色相环,他以赫林的生理四原色黄、蓝、红、绿为基础,将四色分别放在圆周的四个等分点上,形成两组互补色。然后再在两色中间依次增加橙、黄绿、紫、蓝绿四色相,共八个色相,然后每一色相再各自分为三色相,成为二十四色相的色相环,如图 5-16 所示。

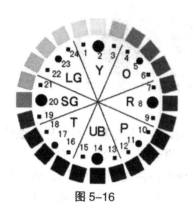

图 5-16

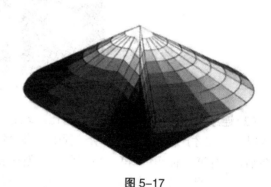

图 5-17

奥斯特瓦德色立体的形态是一个三角形回转而成的圆锥体,如图 5-17 所示,以明度为垂直圆心轴,由二十四个不同色相面组成,色相面的端点分别是黑、白纯度的正三角形。将色相面各边分为八平分,白色纯度和黑色纯度平行线的各分割点两两相连,就得到了正三角形内等色但不同纯度、不同明度的色块。

课 后 练 习

1. 利用色彩混合原理仿制图 5-7 所展示的牛顿色相环。

5.5　色彩的对比

色彩间的差异形成不同的对比,就是色彩对比。差异越大,色彩对比越强,减弱这种差别,色彩对比就趋向缓和。

5.5.1　色彩对比的类型

色彩对比的类型有:同时对比、连续对比、色相对比、明度对比、纯度对比、冷暖对比、面积对比等。

(1)同时对比:在同一时间、同一地点进行的色彩比较称同时对比。同时对比很容易察觉色彩差异,参与同时对比的色彩会产生同时性效应。两种颜色放置在一起时,都会使另一种颜色带入自己的补色,这种现象称为色彩的同时对比。饱和度越高,注视的时间越久,这种特征越明显。比如在黄色的矩形上放一个白色的矩形,白色的矩形边缘感觉带有一点点紫色;红色的底上放置一个灰色,灰色会有微微发绿的现象;蓝色上放灰色,灰色好像又加入了橙黄色;红色与绿色同时放在一起,会感觉红色更红,绿色更绿,如图 5-18 所示。

图 5-18

(2)连续对比:连续对比和同时对比原理相近,原因相同,但产生的条件不一样。连续对比需时间较迟才产生,或时间运动过程中,不同颜色刺激之间的对比。比如当人们看到第一种颜色后,再看第二种颜色,第二种颜色就会发生错视,第一种颜色注视的时间越长,影响就越大。第二种颜色的错视,倾向于前一种颜色的补色,比如当我们先看红色的地毯再看黄色的地毯(时间非常接近),我们发现后看的黄色地毯带绿味,这是因为眼睛把先看色彩的补色残像加到后看物体色彩上面的缘故。如果先看的色彩明度高,后看的色彩明度低,后看色彩显得明度更低;如果先看的色彩明度低,后看得色彩明度高,则后看色彩显得明度更高。如图 5-19 所示,将目光集中在中央的黑色十字上,停顿至 20 秒左右,再将目光移至下方的十字上。此时会在白底色上出现画面上方红色圆形及绿色圆形的残相,残相色彩是原有色彩的补色。这种视觉残相是由于视觉生理条件所引起的,属于色彩的连续对比。

图 5-19

（3）色相对比

我们的世界是五彩缤纷的，色与色之间相互萦绕、相互衬托，使色彩更丰富、更鲜活。这首先应归功于色彩间具有不同的色相并相互比较而产生的视学效应。色相对比就是不同色相之间的差别而形成的对比。由于在色环上各个色相的远近距离不同，色相对比所形成的视觉效果也不相同。

a. 邻近色：色相环上任意一种颜色的相邻颜色为邻近色，在色相环上间隔为 60°以内。邻近色对比的特点是视觉效果柔和，色相变化比较少，对比较弱。

b. 类似色：在色相环上间隔 90°之内，除了邻近色以外的色相对比。类似色的对比色彩统一，蕴含和谐的色彩变化，如红和橙、蓝和蓝绿、黄和黄绿。

c. 对比色：在色相环上间隔 120°左右的色彩产生的色相对比，如红色与黄色的对比。其特点是色相差别强烈，属于强对比，利用对比色可以使画面色彩丰富，色彩对比强烈，更显各自的色相感而具有层次更鲜明的视觉效果。

d. 互补色：主要色相之间在色相环上间隔 180°左右的色彩产生的对比叫互补色相对比，如红色与绿色。当色彩互为补色时，色相差别最强烈，属于最强的色相对比，使色相间的对比达到极致。可以满足视觉全色相（红、黄、蓝）的要求，而得到视觉生理上的平衡。画面对比最丰富、刺激，具有强烈的视觉冲击力。但需要合理的塔配方式，否则将造成不协调、不统一、视觉感不集中的负面效应。

以 4 种色相对比为主构成的色调作品如图 5-20 至图 5-22 所示。

图 5-20　　　　　　　　图 5-21　　　　　　　　图 5-22

（4）明度对比

明度对比是将具有明度差异的色彩组合在一起，从而产生不同的视觉效应和心理感受。明度对比是色彩的明暗程度的对比，是色彩构成最重要的因素之一。明度对比可以强化色彩的层次与空间关系，也很大程度上决定了画面的清晰与明快与否。明度对比在色彩构成中占有重要位置，是决定色彩方案感觉明快、清晰、沉闷、柔和、强烈、朦胧与否的关键。色彩的层次感、立体感、空间关系主要靠色彩的明度对比来实现。只有色相的对比而无明度对比，图案的轮廓形状难以辨认；只有纯度的对比而无明度的对比，图案的轮廓形状更难辨认。

色彩明度对比的强弱取决于色彩明度差，通常把 0-3 划为低明度区，4-6 划为中明度区，7-10 划为高明度区（如图 5-23）。在进行色彩组合时，当色彩搭配明度差在 3 级以内的组合称为短调，是明度弱对比。当明度差在 5 级以上时为长调，是明度强对比。在 3-5 级时则为中

调,称为明度中对比。

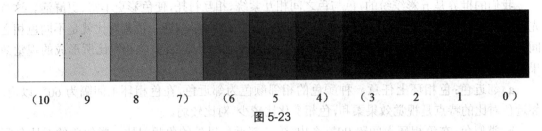

（10　　9　　8　　7)　　(6　　5　　4)　　（3　　2　　1　　0)

图 5-23

　　以低明度色彩为主（低明度色彩在画面面积中占 70%左右时）构成低明度基调。低明度基调给人感觉为沉重、浑厚、强硬、刚毅、神秘,也可构成黑暗、阴险、哀伤等色调。

　　以中明度色彩为主（中明度色彩在画面面积中占 70%左右时）构成中明度基调。中明度基调给人以朴素、稳静、老成、庄重、刻苦、平凡的感觉。如运用不恰当,可造成呆板、贫穷、无聊的感觉。

　　以高明度色彩为主（高明度色彩在画面面积中占 70%左右时）构成高明度基调。高明度基调会使人联想到晴空、清晨、海浪、溪流、淡雅的鲜花等。这种明亮的色调给人的感觉是轻快、柔软、明朗、娇媚、纯洁。如运用不恰当,会使人感觉疲劳、冷淡、柔弱、病态。

　　据此可划分为 9 种明度对比基本类型:高长调、高中调、高短调;中长调、中中调、中短调;低长调、低中调、低短调（如图 5-24）。另外,还有一种最强对比的 0:10 最长调,视觉感受强烈、纯粹、生硬、刺激、眩目等。

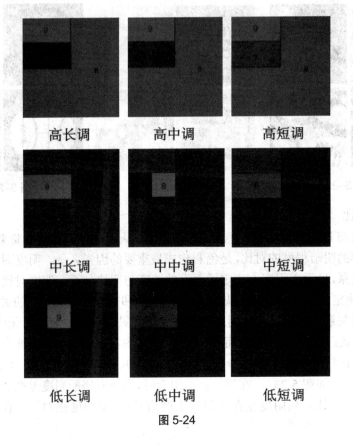

高长调　　　　　高中调　　　　　高短调

中长调　　　　　中中调　　　　　中短调

低长调　　　　　低中调　　　　　低短调

图 5-24

以 9 种明度对比为主构成的色调作品如图 5-25、图 5-26 所示。

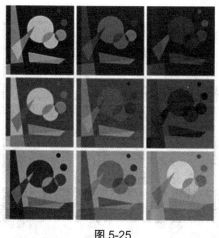

图 5-25

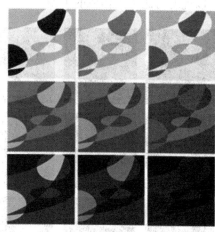

图 5-26

（5）纯度对比

纯度对比也就是饱和度对比。将不同纯度的色彩并置放在一起而形成的鲜浊对比。和明度对比、色相对比相比较，纯度对比更加柔和。控制得当，可以使要突出的颜色更加鲜明，引人注目。但是如果运用不当，就会产生灰、脏、模糊的感觉。纯度增强可以增强色相的明确性。纯度对比既可以体现在单一色相中不同纯度的对比，也可以体现在不同色相的对比中。比如红与绿相比，红色的鲜艳度更高；黄与绿相比，黄色的鲜艳度则更高。当其中一个颜色混入灰色的时候，可以明显看到它们之间的纯度差。黑色、白色与一种饱和色相比，既包含明度对比，也包含纯度对比，是一种很醒目的彩色搭配。

纯度对比强弱取决于纯度差，通常将 0-3 区划为低纯度区，中纯度区为 4-6，7-10 为高纯度区。相差 3 级以内为纯度弱对比，3-5 级为纯度中对比，而相差 5 级以上为纯度强对比，是纯度差最大的对比，如图 5-27 所示。

（10　　9　　　8　　　7)　　(6　　　5　　　4)　　(3　　　2　　　1　　　0)

图 5-27

以高纯度色（面积占 70%）为主构成高纯度基调，称之为鲜调，高纯度基调给人的感觉积极、强烈而冲动，有膨胀、外向、快乐、热闹、生气、聪明、活泼的感觉。如运用不当也会产生残暴、恐怖、疯狂、低俗、刺激等效果。

以中纯度色（面积占 70%）为主构成中纯度基调，称之为中调，有稳定、文雅、可靠、中庸的性格意味。

以低纯度色（面积占 70%）为主构成低纯度基调，称之为灰调（或者浊调），低纯度基调给人感觉为平淡、消极、无力、陈旧，但也有自然、简朴，耐用、超俗、安静、无争、随和的感觉。如应

用不当时会引起肮脏、土气、悲观、伤神等感觉。

以纯度对比为主构成的色调作品如图 5-28 和图 5-29 所示。

图 5-28　　　　　　　　　　　　　　图 5-29

（6）冷暖对比

冷暖对比是指因色彩感觉的冷暖差别而形成的对比，如图 5-30 所示。冷暖感觉本是触觉对外界的反映，由于人们生活在色彩的世界的经验以及人们的生理功能（如条件反射），使人的视觉逐渐变为触觉的先导。

图 5-30

冷色和暖色来源于人们对生活的感受，并在视觉经验上体现。比如火焰呈现红色、橙色和黄色，所以我们说它们属于暖色系；冰块经常用蓝色，我们会感觉蓝色属于冷色系，给人寒冷的感觉。同时，冷色和暖色在情感表达上包含很多的含义，在美学和色彩心理学上有着很重要的意义。冷色和暖色除了给人物温度上的不同感觉以外，还会给人带来重量感、湿度感等等。暖色看起来重量偏重，冷色会偏轻。暖色有厚重的感觉，冷色有轻薄的感觉，两者相比较，冷色的

透明感更强,暖色则较弱,冷色更显得湿润,暖色显得干燥。冷色和暖色也能产生空间的效果,冷色有后退感、收缩感以及远离观众的效果,所以适合做页面背景,暖色则有扩展感。冷暖对比色在色环上的两端,冷极色蓝、暖极色橙,红、黄为暖色,红紫、黄绿为中性微暖色,青紫、蓝绿为中性微冷色。

（7）面积对比

面积对比是指各种色彩在画面构图中所占面积比例多少而引起的明度、色相、纯度、冷暖对比。色彩一定依附于一定的面积和形状,当两种或两种以上的色彩同时出现的时候,互相之间一定存在面积的比例关系。色彩面积的比例不同,显示的色彩的量也不同,所以会产生不同的色彩对比效果。色彩对比与面积的关系如图 5-31 所示。

图 5-31

a. 当两个同形同颜色的图形在双方面积是 1:1 时,色彩的对比效果最弱。

b. 当两个面积大小不等的图形为相同的颜色时,两个图形色彩对比强烈。

c. 在两个同形不同颜色的图形在双方面积是 1:1 时,色彩的对比最为强烈。

d. 当两个面积大小不等的图形为不同色相的颜色时,因面积的对比悬殊,两色对比效果削弱。

1. 制作一组色相对比构成作业（一组包括 4 幅 12cm*12cm 画面,图形内容可相同）。

2. 制作一组明度对比构成作业（一组包括 4 幅 12cm*12cm 画面,图形内容可相同）。

3. 制作一组纯度对比构成作业（一组包括 4 幅 12cm*12cm 画面,图形内容可相同）。

5.6　色彩的调和

色彩调和是指两个或两个以上的色彩,有秩序、和谐地组织在一起,能使人心情愉快、喜欢、满足等的色彩搭配称为色彩调和。调和与对比都是构成色彩美感的重要因素。通过色彩调和,使两个或两个以上的色彩呈现出平衡、协调、统一的状态。色彩配色是否调和,关键在于色彩关系的调配是否恰到好处

色彩调和离不开色彩的对比,调和和对比两者互相依存,任何一个都无法单独存在。绝对的对比对人眼的刺激强烈,有过分炫目的效果,容易引起视觉疲劳,产生极不舒服的不适应感。但过分调和的色彩组合,效果会显得模糊、乏味、单调、视觉可变度差,多看容易使人厌烦、疲劳。色彩调和的关键是处理好色彩对比的关系问题。

5.6.1 色彩调和的原理及方法

色彩的对比是绝对的,调和是相对的,对比是目的,而调和是手段。学习色彩调和的意义在于当色彩的搭配不调和时,用什么办法经过调整而使之调和。当进行色彩设计时,根据色彩调和的理论,灵活自由地构成美的和谐的色彩关系。

色彩的调和基本分为两类:以类似性为基础的调和法则;以对比性为基础的调和法则。

5.6.2 类似调和

类似调和强调色彩要素中一致性关系,追求色彩关系的统一感。类似调和包括同一调和与近似调和两种形式。

(1)同一调和:在色相、明度、纯度中有某种要素完全相同,变化其他的要素,称为同一调和,如图 5-32 所示。当三种要素有一种要素相同时,称为单性同一调和,有两种要素相同时,称为双性同一调和。

图 5-32　　　　　　　　　　　　　　　图 5-33

a. 单性同一调和,包括:同一色相调和、同一纯度调和、同一明度调和。

b. 双性同一调和,包括:同色相又同纯度调和,只有明度发生变化;同色相又同明度调和,只有纯度发生变化;同纯度又同明度调和,只有色相发生变化。

(2)近似调和:在色相、明度、纯度中有某种要素近似,变化其他的要素,如图 5-33 所示。包括:近似色相调和、近似明度调和、近似纯度调和、明度与色相近似调和、明度与纯度近似调和、色相与纯度近似调和。

a. 近似色相调和,指的是将色相差别调整在近似的范围内,通过变化色彩明度及纯度取得调和效果。

b. 近似明度调和,指的是将明度差别调整在近似的范围内,通过变化色相及纯度取得调和效果。

c. 近似纯度调和,指的是将纯度差别调整在近似的范围内,通过变化色彩明度与色相,取得调和效果。

d. 明度与色相近似调和,指的是将色相与色彩明度调整在近似范围内,通过改变纯度,取得调和效果。

e. 明度与纯度近似调和,指的是将色彩明度与纯度调整在近似的范围内,通过改变色相,取得调效果。

f. 色相与纯度近似调和,指的是将色相与纯度调整在近似的范围内,通过改变色彩明度,取得调和效果。

5.6.3　对比调和

依靠对比色之间的强对比关系,来产生作用。与类似调和不同的是,对比调和是靠某种秩序来组合实现的。

对比色调和的方法:

(1)在对立方中加入一定量的无彩色系列色或金银等金属色进行间隔。调和时使用无彩色的黑、白、灰或金银等金属色分不同色彩区域,以消除各色相之间的排斥感如图 5-34 所示。

(2)在对比各色中混入同色调和,在各纯色之中混入同一色相也可以起到调和的作用。如图 5-35 所示,红色与蓝色混入黄色便成为橙黄与绿色的组合色调。

(3)补色色相调和,在对立各方中加入互补色。如图 5-36,红绿为互补色,加入对方的颜色后调和出黄色,将黄色加入画面同时降低色彩纯度可增加调和感。

(4)将对比色化整为零交错排列,如图 5-37 所示。

(5)缩小一方面积或扩大另一方面积。调整各色彩在画面中所占面积比例,使其中一色的面积增大,以绝对的优势压倒对方,形成统治与被统治的关系而取得调和,如图 5-38 所示。

图 5-34

图 5-35

图 5-36

图 5-37

图 5-38

1. 创作 1 幅 12cm*12cm 的平面构成作品,着色时任意选择一对互补色,用色彩调和中的任何一种原理进行色彩调和。

2. 创作 1 幅 12cm*12cm 的平面构成作品,着色时任意选择一对对比色,使用无彩色进行隔离调和。

5.7　色彩的联想与心理

色彩具有强大的心理作用。约翰·伊顿在他的《色彩艺术》中写道:"色彩就是力量,就是对我们起正面或反面影响的辐射能量,无论我们对它觉察与否。艺术家利用有色玻璃的各种色彩创造神秘的艺术气氛,它能把崇拜者的冥想转化到一个精神境界中去,色彩效果不仅应该在视觉上,而且应该在心理上得到体会和理解。"色彩既是一种感觉又是一种信息,人们对不同

波长光信息的刺激所产生的视觉反应,经过思维与以往的记忆及经验产生联想作出判断,从而产生一系列的色彩心理反应,形成视觉生理和视觉心理。在更多的时候,色彩是人对自然和社会的一种观感经验。

5.7.1　色彩的联想

色彩的联想是人脑的一种积极的、逻辑性与形象性相互作用的、富有创造性的思维活动过程。当人们看到某一种色彩时,会引起心理上的某些反应,并产生联想。色彩的象征意义与心理联想常常因为国家、地域、风俗习惯、时代风尚等因素的差异而不同,如图 5-39 和图 5-40 展示了东西方不同文化影响下人们对婚礼色彩的选用也有所不同。色彩的联想有具象联想和抽象联想两种。

图 5-39

图 5-40

（1）具象联想:指的是人们看到某个色彩后,会联想到现实生活中或大自然中某些相关的事物。

（2）抽象联想:指的是人们看到某个色彩后,在心理上产生的情感和象征意义。

通常来说,儿童多具有具象联想,成人多具有抽象联想。随着年龄增长和教育程度的提高,抽象联想会逐渐增强。

5.7.2　色彩与心理

（1）红色

红色（如图 5-41）的波长最长,穿透力强,感知度高,它容易使人们联想到太阳、火焰、热血、花卉等,感觉温暖、兴奋、活泼、热情、积极、希望、忠诚、健康、充实、饱满、幸福等向上的倾向,但同时也被认为是幼稚、原始、暴力、威胁、卑俗的象征。红色历来是我国传统的喜庆色彩。

图 5-41

（2）橙色

橙色（如图 5-42）与红色同属暖色,具有红与黄之间的特性,是服装中常用的甜美色彩,也是众多消费者尤其是妇女、儿童、青年喜欢的服装色彩。橙色的刺激作用虽然没有红色大,但它的视认性、注目性也很高,既有红色的热情,又有黄色的光明、活泼的性格,是人们普遍喜爱的颜色。

图 5-42

（3）黄色

黄色（如图 5-43）是所有色相中明度最高的色彩,给人以光明、迅速、活泼、轻快的感觉。它的明视度很高、注目性高、比较温和,但黄色过于明亮而且刺眼,所以黄色会被用来做警示的颜色,比如室外作业的工作服、警示牌、交通信号灯等。

图 5-43

（4）绿色

绿色（如图 5-44）象征生命、青春、和平、安详、新鲜等,绿色最适应人眼的注视,有消除疲劳、调节功能。黄绿带给人春天的信息,最受儿童及年轻人的欢迎。蓝绿、深绿是海洋、森林的色彩,有着深远、稳重、沉着、睿智等含义。含灰的绿如土绿、橄榄绿、咸菜绿、墨绿等色彩,给人成熟、老练、深沉的感觉,通常用以军、警规定的服色。

如图 5-44

（5）蓝色

蓝色（如图 5-45）与红、橙相反,是典型的冷色。表示沉静、冷淡、理智、高深、透明等含义。随着人们对太空事业的不断开发,它又有了象征高科技的强烈现代感。浅蓝色系明朗又富有青春朝气,为年轻人所钟爱,但也有不够成熟的感觉。深蓝色系沉着、稳定、为中年人普遍喜爱的色彩。其中略带暖味的群青色,充满动人的深色魅力。藏青则给人以大度、庄重印象。靛蓝、普蓝因在民间普遍应用,似乎成了民族特色的象征。蓝色也有另一面的性格,比如刻板、冷漠、悲哀、恐惧等。

图 5-45

（6）紫色

紫色（如图 5-46）具有神秘、高贵、优美、庄重、奢华的气质，有时也给人孤寂、消极的感觉。尤其是较暗或深灰的紫色，容易给人以不详、腐朽、死亡的印象。但含浅灰的红紫或蓝紫色，有着类似天空、宇宙色彩的优雅、神秘的时代感，为现代生活广泛采用。紫色容易引起心理上的忧郁和不安，但紫色又给人以高贵、庄严的感觉，所以妇女对紫色的嗜好性很高。

图 5-46

（7）黑色

黑色（如图 5-47）是无色相无纯度的颜色，和白色相比给人以暖的感觉。黑色在心理上是一个很特殊的颜色，它本身无刺激性，但与其他颜色配合，能增加刺激。黑色是消极色，所以单独存在时，嗜好率很低，可是与其它颜色配合时均能取得很好的效果。无论什么色彩特别是鲜艳的纯色与黑色相配，都能取得赏心悦目的良好效果，但是不能大面积的使用，否则，不但其魅力大大减弱，相反会产生压抑、阴沉的恐怖感。

黑色的心理特征：黑夜、丧朋、葬仪、黑暗、罪恶、坚硬、沉默、绝望、悲哀、严肃等。

图 5-47

（8）白色

白色（如图 5-48）常给人以光明、纯真、高尚、恬静等感觉。在白色的衬托下，其他颜色会显得更加鲜亮、明朗。但是白色用多了，会显得平淡无味、空虚的感觉。在中国的传统习俗上，白色与黑色一样，都是丧事的颜色，丧事也叫"白事"。在西方，白色是婚礼的颜色，婚纱就是白色的，象征着纯洁与坚贞。

图 5-48

（9）灰色

灰色是最被动的色彩，也是彻底的中性色。靠近鲜艳的暖色，则表现出偏冷的感觉；靠近冷色，又表现偏暖的感觉。灰色总是伴随周围颜色的变化而改变自身的相貌。灰色给人柔和、细致、平稳、朴素等感觉。灰色不像黑色和白色那样会明显影响其他色彩，所以是非常理想的背景色彩。计算机软件的背景也是以灰色居多，如图 5-49 所示。

图 5-49

5.7.3　色彩的情感

各种色彩都有其独特的性格，简称色性。色性是指某一单独颜色的性质。它与人们的色彩生理、心理体验相联系，从而使客观存在的色彩仿佛有了复杂的性格。

（1）色彩的冷暖

色彩本身并无冷暖之分，是人们看到色彩后，引起冷暖的心理联想。

暖色：红、橙、红紫、红橙等颜色会让人们想到火焰、太阳等事物，从而产生温暖、热烈、危险等感觉，如图 5-50 所示。

冷色：蓝、青、蓝绿、白等颜色容易联想到海洋、天空、冰块、雪地等事物，从而产生寒冷、平静等感觉，如图 5-51 所示。

图 5-50

图 5-51

（2）色彩的轻重感

色彩的轻重感体现在明度上，明度高的，有轻飘、不稳定的感觉；明度低就有厚重、稳定的感觉。明度高的色彩使人联想到蓝天、白云、彩霞及许多花卉还有棉花，羊毛等，如图 5-52 所示。产生轻柔、飘浮、上升、敏捷、灵活等感觉。明度低的色彩易使人联想钢铁，大理石等物品，产生沉重、稳定、降落等感觉，如图 5-53 所示。

图 5-52

图 5-53

（3）色彩的软硬感

色彩明度越高感觉越软，明度越低感觉越硬，而白色反而软感略改。明度高，纯度低的色彩有软感，中纯度的色也有软感，而高纯度和低纯度的色彩都具有坚硬感，如明度又低则硬感更明显。色彩的软硬感如图 5-54 和图 5-55 所示。

图 5-54

图 5-55

（4）色彩的空间感

空间的概念在从事艺术设计的人的眼里有着特殊的理解，点、线、面、肌理、虚实、黑、白、灰、前后的叠压、大小变化等等均是构成视觉空间的要素，而色彩，通过其在空气中的辐射、传播、吸收与反射，构成了视觉中的色彩空间。由各种不同波长的色彩在人眼视网膜上的成像有前后，红、橙等光波长的色感觉比较迫近，蓝、紫等光波短的色在同样距离内感觉就比较后退。一般暖色、纯色、高明度色、强烈对比色、集中色等有前进感觉，相反，冷色、浊色、低明度色、弱对比色、小面积色、分散色等有后退感觉。由于色彩有空间感，因而暖色、高明度色等有扩大、膨胀感，冷色、低明度色等有显小、收缩感，如图 5-56 和图 5-57 所示。

图 5-56　　　　　　　　　　　　　　　　图 5-57

（5）色彩的华丽感与质朴感

色彩既可以给人华丽雍容的感觉，又能给人朴实无华的韵味。华丽感主要取决于色彩的高纯度的对比设置，其次是明度和色相的微妙变化。明度高、纯度高的色彩，丰富、强对比的色彩感觉华丽、辉煌，如图 5-58 所示。明度低、纯度低的色彩，单纯、弱对比的色彩感觉质朴、古雅，如图 5-59 所示。但无论何种色彩，如果带上光泽，都能获得华丽的效果。

图 5-58　　　　　　　　　　　　　　　　图 5-59

（6）色彩的音乐感

音乐和色彩关系很密切，音的高低、快慢、组合构成各种各样的音乐旋律，音符如同某一色彩，充当构成的基本元素，可以有各种搭配、组合，产生各种各样的色彩图形，如图 5-60 和图 5-61 所示。

图 5-60

图 5-61

（7）色彩的味觉感

人的感觉器官总在大脑的统一指挥下联合协调工作，在同一物体的刺激下，联合地做出反应。根据试验心理学的报告：通常红、黄、橙等的暖色系容易使人感到有香味，如图 5-62 所示；偏冷的浊色系容易使人感到有腐败的臭味，如图 5-63 所示；深褐色容易联想到烧焦了的食物，如图 5-64 所示。

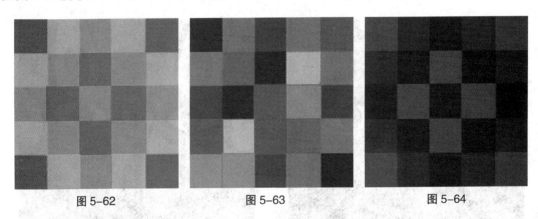

图 5-62　　　　　　　　　图 5-63　　　　　　　　　图 5-64

5.7.4　色彩感情规律的应用

色彩能使人产生联想和感情，在广告画设计中，利用色彩感情规律，可以更好地表达广告主题，唤起人们的情感，引起人们对广告及广告商品的兴趣，最终影响人们的选择。

运用色调的兴奋感，引起人们观看的兴趣。红、橙、黄等暖色调以及对比强烈的色彩，对人的视觉冲击力强，给人以兴奋感，能够把人的注意力吸引到广告画上来，使人对广告产生兴趣，如图 5-65 所示。蓝、绿等冷色以及明度低、对比度差的色彩，虽不能在一瞬间强烈地冲击视觉，但却给人以冷静、稳定的感觉，适宜表现高科技产品的科学性、可靠性，如图 5-66 所示。

图 5-65

图 5-66

　　运用色调的明快活泼感,产生优美愉悦的效果。一般说来,暖色、纯色、明色以及对比度强的色彩,使人感到清爽、活泼、愉快,利用色彩的这一特点设计广告,能够使人心情愉快地接受广告信息,如图 5-67 所示。

　　运用色调的质感,体现商品的不同品味。色彩也有质感,气派的、华贵的色调总是用于高档的产品,那些朴实大方的色调总是与实用品相联系。时装广告、化妆品广告常常用色彩度高、明度高以及对比强烈的色彩来表现,给人以华丽感,如图 5-68 所示。

图 5-67

图 5-68

　　运用色调的冷暖感，表现不同商品的特点。在广告色彩中，常常运用暖色调来表现食品，因为食品的颜色大多以红、橙、黄等暖色调为主，儿童用品给人的感觉是热情、活泼、充满朝气，因而儿童用品广告也多用暖色调，如图 5-69 所示。而空调、冰箱、冷饮的广告大都用白色、蓝色等冷色调，使人感到寒冷、清爽，如图 5-70 所示。

图 5-69

图 5-70

　　1. 利用色彩的情感相关理论知识，创作 4 幅 12cm*12cm 能带给人不同心理感受的色彩构成作品。

第6章 立体构成

- 掌握立体构成的特征。
- 掌握点、线、面、体的立体构成方式。
- 掌握立体构成的形式美法则

本章内容为立体构成知识点的学习,课前应准备好立体构成创作所需材料,如画纸、毛线、牙签、棉棒等常见的可以用来进行三维形态创作的工具。

6.1 立体构成的形成

包豪斯(Bauhaus)设计学院创立初期就将立体构成这门学科设为自己的专业学科,专门研究技术与艺术的相结合,然后把研究成果运用到立体构成的作品中去。包豪斯的许多成就都是通过立体构成来奠定的。如图 6-1 展示了包豪斯设计学院的教学楼,格罗庇乌斯亲自为"包豪斯"设计校舍。他采用非对称、不规则、灵活的布局与构图手法,从建筑的实用功能出发,充分发挥现代建筑材料和结构的特性,运用建筑本身的各种构件创造出有别于传统建筑的新式建筑。包豪斯校舍与当时传统的公共建筑相比,墙身去掉了壁柱、雕刻、装饰,但通过对窗格、雨罩、露台栏杆、玻璃幕墙与实墙的精心搭配和处理,建造出简洁、新颖、朴实并更加以人为本的建筑艺术形象,而且建筑造价低廉,建造工期缩短。这种建筑成为后来形成的"包豪斯"建筑风格的"开山鼻祖",也是现代主义建筑的先驱和典范。作为现代建筑史上的一个里程碑,"包豪斯"校舍建筑在 1996 年被联合国教科文组织列为世界文化遗产,成为吸引全球许多游客观光的旅游景点。包豪斯设计学院的教学理念就是将学生从传统的美学艺术中解放出来,培养他们的形态思维和抽象性思维。

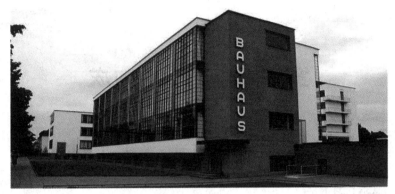

图 6-1

6.2　立体构成的概念

　　立体构成是一门研究在三维空间中如何将立体造型各要素按照一定的形式法则组合成新颖的、具有艺术审美的立体形态的学科。他的宗旨是对立体形态进行科学的剖析,以便于再次组合,创建出新形态。　立体构成是对三维造型设计进行设计研究的专业类学科,其研究对象主要包括:点、线、面、立体、空间、运动等,涵盖了形态、色彩、材料、结构、思维方式等各个方面。立体构成作为现代设计领域中一门基础的造型学科,它的原理和方法广泛涉及到环境艺术设计、工业设计、服装设计、雕塑等多门艺术学科。立体构成的本质是在立体三维空间中对材料进行造型的设计,再赋予人情味的添加,为人们带来视觉感和触觉感的设计作品,给人留下更为深刻的艺术感受。

　　如图 6-2 和图 6-3 所示,左图是一个冰雕作品,以冰为主要元素,通过凿、挖、雕、掏等手段塑造成各种造型,供人观赏,内容丰富,细节到位,整体具有较强的趣味性和故事性,展现出了人与自然的亲和力,是非常具有立体艺术感的立体构成作品。右图属于大型建筑,以钢筋和混凝土构成的,给人带来雄伟、坚固的视觉感受。

图 6-2

图 6-3

6.3　立体构成的特征

立体构成主要追求的是真实感和空间感,它的主要特征表现在三个方面:

(1)在素材分析方面:他不完全是模仿自然对象,而是将一个完整的对象分解为很多造型要素,然后按照一定原则,重新组合设计。立体构成在家具设计中的应用如图 6-4 和图 6-5 所示。

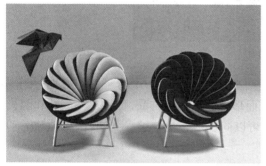

图 6-4

图 6-5

(2)在构成感觉方面:立体构成是理性与感性的结合。并且以抽象理性构成为主。立体构成反映出一定的节奏,体现出一定的情绪,能给人们的感官带来一定的感受,如图 6-6 和图 6-7 所示。

图 6-6

图 6-7

(3)在综合表现方面:作为立体造型设计的基础学科,立体构成与机械工艺等科学技术有着十分紧密的联系,它必须综合地考虑构成的多种因素去创造形态,如图 6-8 所示。

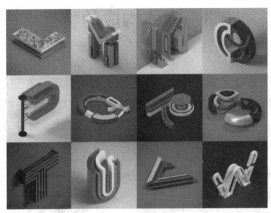

图 6-8

立体构成作品在造型、创意和视觉冲击力方面都具有较高的吸引力，能够很好地得到观察者的注意。如图 6-9 为一个模拟力的扭曲、挤压而形成的玻璃装饰品，体现了偶然性和随机性的自然之美，十分生动。力本是无形的，但我们可以同过形态充分感受到它，例如地球运动产生的山峦走势，树木生长呈现的年轮等。

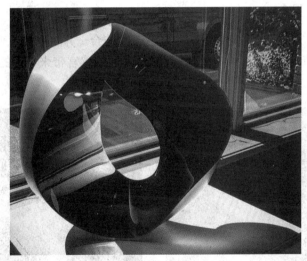

图 6-9

6.4 立体造型与空间构成

实际上，我们生活在一个物质的、可视可触的的立体世界。世界万物，都以立体的形态出现在这个三维的空间里。这些立体的形态基本上可以归为两类：一类是实体，产生体积感，如石头、木材等，如图 6-10 所示。另一类是虚体，产生着空间感，如建筑内部、器皿内部，如图 6-11 所示。

图 6-10

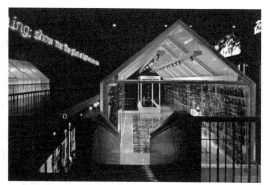

图 6-11

　　由于立体是通过人脑获得实际的形态意义。因此,人的思维方式显得尤为重要,三维设计者应该具有能够在头脑中清晰地想象到整个形体在各个方向转动的不同形状的能力。而不应该把他要掌握的形象局限于一两个形状,应该尽量地观察到物体的高度变化、空间的流动、物体的密度和各种材料的性能。

　　塑造三维体力空间的造型方法是由一个由分割到组合,由组合到精炼的形态构成过程。不同的构成方式可以呈现不同的空间感,或紧凑、广阔,或开放、封闭,多种多样的空间变化能使作品的表现形式更加多样化。空间的构成手法一般由两种形式组合而成:

　　(1)分割

　　分割的空间构成手法是指对物体原本的空间进行切割、变化,便于其呈现出更多的空间形态,将单一的空间变得更具有丰富的美感。如图 6-12 和图 6-13,一个完整的立方体,用不同的方式进行分割,可以得到不同的视觉效果。

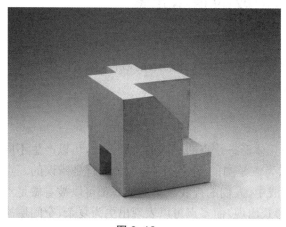

图 6-12

图 6-13

　　(2)集合

　　集合的空间构成手法是指将不同的构成元素通过集中组合的方式进行空间的组合,形成具有整体感的空间形态,营造出具有关联性和统一性的空间感,如图 6-14 所示。

图 6-14

1. 查阅相关资料,进一步了解立体主义、未来主义、荷兰风格派、俄国构成主义,解构主义,把握各个时期不同的风格和作品,并加以学习理解,从而把握其核心理念,提高自身的艺术修养及审美。

2. 举例说明对立体构成特征的理解。

6.5　立体构成的基本元素

形态在三维立体空间上的概念:立体构成中所涉及到的造型语言,是立体构成的造型要素。立体构成形态的造型要素主要有点、线、面、体。

6.5.1　点的立体构成

立体构成的点,是相对较小而集中的立体形态。点的不同的排列方式,可以产生不同的力量感和空间感。一般情况下,人们经常以为点是圆的、小的,但是这种理解是错误的。点的形成与周围环境有着紧密的联系,在立体构成中,人们的视线聚集的地方都可以被看做是点。通常点在立体构成中以单点、两点、多点的形式出现,而多点可以表现出更为复杂、空间层次感更丰富的立体构成。同时,立体构成中的点不仅代表某种元素,也可以作为视觉的某个重心点。

点的立体构成方法有以下三种:

(1)重复点的构成

重复点的构成指的是将空间中物体的某一个元素按照原样进行多次复制,当这些点达到一定的数量时,就会产生质的变化,给人们带来复杂的视觉效果。重复点的构成重点在于数量,数量越多给人的视觉冲击力会越大,如图 6-15 所示。

图 6-15

（2）连续点的构成

连续点的构成是指点通过并列、靠近等方式进行一个接一个的排列,这种方式能够引导视觉移动,给人一种多点产生线化的感觉。不同于重复点对于元素进行复制性的排列,连续点注重的是对点进行空间上的排列,这样的点可以不具备相同的大小、形状或者色彩,但构成的方式在排列上具有一定的流动性,能够让人一眼看出整个形态的变化、走向,如图 6-16 所示。

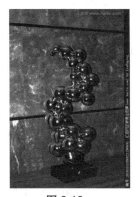

图 6-16

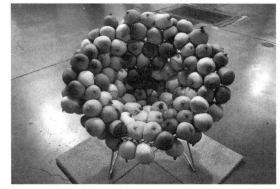

图 6-17

（3）聚集点的构成

聚集点的构成不同于前两种构成方式,聚集点的构成能够形成更为生动灵活的立体形象。聚集点的构成就是运用点的聚集作用来构成一个物体的同时,也能表现出聚集点的强大影响力。聚集点的构成是对元素的大量堆积,在空间中形成三维的更高数值,当一个空间中点的数量聚集的越来越多时,就会产生一个新的形态。数量的变化跟密度的变化会给人带来不一样的感觉,如图 6-17 所示。

6.5.2 线的立体构成

线是构成空间立体的基础,线的不同组合方式,可以构成千变万化的空间形态,如最常见的面和体。在几何定义中线不具有宽度,而视觉艺术中线具有粗细、浓淡、曲直之分,但所有的线都是由直线和曲线两大基本形态组合、变化而来的。一般而言,直线会传达出静的感觉,曲线则会传达出动态的感觉。只有对线条以及线条的表现特征进行了充分的理解,才能用不同

的材料完成不同主题的线构成设计。不同状态不同材质的线构成的立体物体给人的感觉也会有所差异。

（1）直线

直线具有男性特征。能表现冷漠、严肃、紧张、明确而锐利的感觉,如图 6-18 和图 6-19所示。

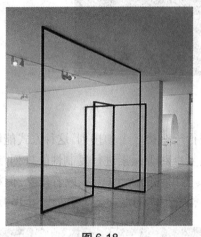

图 6-18

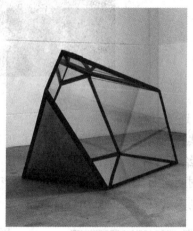

图 6-19

a. 水平线:能让人联想到地平线,水平线的组织能产生横向扩张感。因此水平线能表达平静、安宁、宽广、无限的感觉。

b. 垂直线:由于是与地平线相交的直线形体,形成了与地球引力和反方向的力量,显示出一种强烈的上升和下落的力度和强度,能表达严肃、高耸、直接、明确、生长和希望的感觉。

c. 斜线:斜线的动势造成了不稳定、动荡的倾斜感,倾斜线向外延伸可引导视线向更加深远的空间发展,倾斜线向内延伸,可引导视线向线的聚集处集中。

（2）曲线

曲线形体具有女性性格。能够表达文雅、优美、轻松、柔和、富有旋律的感觉,如图 6-20 和图 6-21 所示。

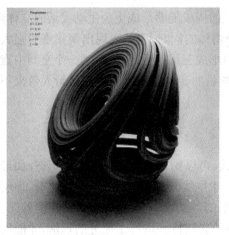

图 6-20

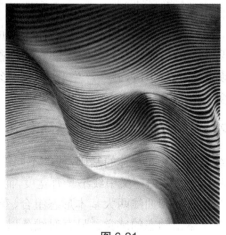

图 6-21

　　a. 几何曲线：主要包括圆、椭圆、抛物线等。能表达饱满、有弹性、严谨、理智、明快和现代化的感觉。但又具有机械的冷漠感。

　　b. 自由曲线：是自然界中自然形成的或我们用手独立完成的。如浪线体、弧线体等，是一种自然的、优美的、跳跃性的线形。

　　线的立体构成方法有以下两种：

　　（3）线框构成

　　线框构成就是采用线状物品将它们组合形成另一个物品的框架结构。线框构成重点在于对设计物品前期时整个形态的勾画以闭合的线条为主体，逐步形成想要的形态，如图 6-22 和图 6-23 所示。

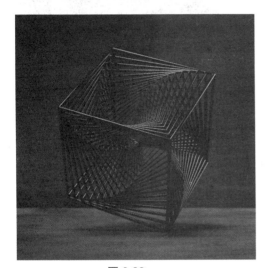

图 6-22

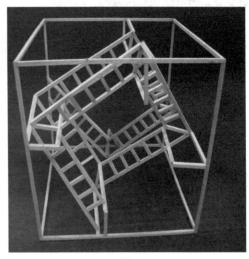

图 6-23

　　（4）线层构成

　　线层构成指的是通过上下左右的空间层次变化，形成一个富有层次感的构成形态。不同于线框架构以框架为基准，线层构成更注重的是素材之间层与层的堆叠变化，产生独特的凹凸效果，在整个设计上呈现密不透风的感觉。通常这种构成方式是有规律可循的，能够清晰地反映出构成的清晰变化，如图 6-24 和图 6-25 所示。

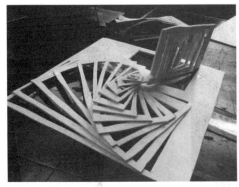

图 6-24

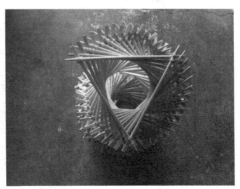

图 6-25

（5）软线构成

软线构成又称为软质线材的构成。软质线材具备较好的柔韧性和可塑性,由于受到自身张力的影响,所以通常要依附于其他较为坚硬的材料进行搭配和组合,如图 6-26 和图 6-27 所示。

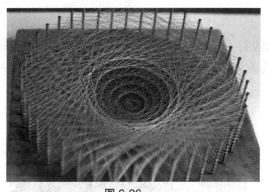

图 6-26

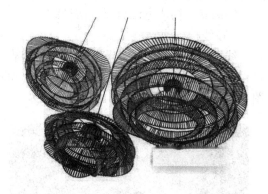

图 6-27

软线包括两种类型。一种是有一定韧性的板材裁切出来的线,如:纸板、铜板等,这类线在一定的支撑下可以形成立体构成;另一类是软纤维,如毛线、棉线等。软线构成的立体,总的来说看似轻巧却有着紧迫感,自然界中典型的软线形态就是蜘蛛网了。

6.5.3　面的立体构成

立体构成中的面、是相对于三维立体而言,具有二维特征（长和宽两个方向）比较明显的薄的形体。面的形态特征样式丰富,从形式上来讲可以分为几何面和自由面。

（1）几何面

a. 圆形:总是封闭的,具有饱满的、肯定的和统一的视觉效果,能表现滚动、运动、和谐、柔美的感觉,如图 6-28 所示。

b. 方形:是与圆相对的形。其中长方形能表现单纯、严肃、明确和规则的特征;平行四边形有运动的趋向;正方形更有稳定的扩张感,如图 6-29 所示。

c. 三角形:三角形以三条边和三个角点为构成特征,能表达清晰、简约、向空间挑战的感觉。正三角形平安稳定;倒三角形极不安定,呈现动态的扩张和幻想状态,如图 6-30 所示。

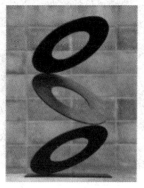

图 6-28

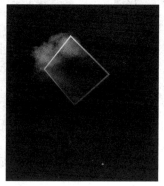

图 6-29

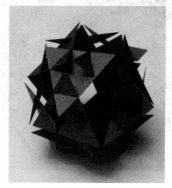

图 6-30

（2）自由面

a. 任意形：任意形体潇洒、随意、体现的是洒脱、自如的情感，如图 6-31 所示。

b. 偶然形：具有不定性和偶然性，往往赋予自然的魅力和人情味，如图 6-32 所示。

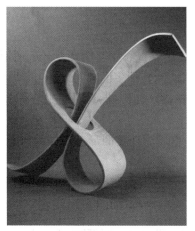

图 6-31

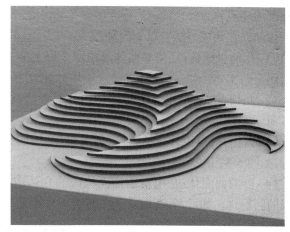

图 6-32

面的立体构成方法有以下两种：

（1）层面构成

层面构成指的是采用具有明显差异的事物，构成结构形式上的上下关系。层面结构注重的是一层一层之间的关系。形成层面构成形式上的上下关系，方法有很多，可以通过面的叠加、面的凹凸以及面的折叠来实现各种层面关系，如图 6-33 所示。

（2）曲面构成

曲面是在特定的条件下，一条线在空间内连续运动产生的轨迹。而曲面构成便是运用这样的轨迹进行了立体式的设计。曲面构成的物品具有柔美和塑理性的秩序美感。大弧度的东西通常给人一种饱满的感觉，圆滑而生动，如图 6-34 所示。

图 6-33

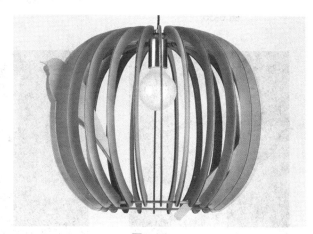

图 6-34

6.5.4　体的立体构成

体的基本特征是占据三维空间,体可以是由面围合而成,也可以是由面运动而成。体是形态设计最基本的表现方法之一。"体"都具有空间感,其中体元素的内部构造称为内空间,而实体外部的环境称为外空间。

体的立体构成方法有以下四种:

(1)几何平面:几何平面体是由四个以上的平面,以其边界直线相互衔接在一起所形成的封闭空间实体。如三角锥(埃及金字塔)、正立方体、长方体、和其他多面体,如图 6-35 所示。

(2)几何曲面:几何曲面体是由几何面所构成的回旋体。如圆球、圆环、圆柱等,如图 6-36 所示。

(3)自由体:自由体包括很广,如有机体,他们大多数是自然而朴实的形态。如鹅卵石、人体等,如图 6-37 所示。

(4)自由曲面:是由自由曲面构成的立体造型。其中包括自由曲面形体和自由曲面所形成的回旋体。如酒杯、花瓶。大多数表现庄重而又优美活泼的感觉,如图 6-38 所示。

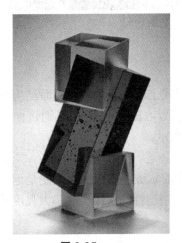

图 6-35

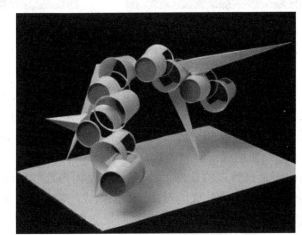

图 6-36

图 6-37

图 6-38

课后练习

1. 任选材料,分别运用点、线、面、体为设计元素,创作完成四组立体构成作业。

2. 以小组为单位,根据各自收集的点、线、面、体装饰构成的展示空间、产品设计等案例,进行分析讨论其材料、色彩及构成方法运用。

6.6　立体构成的材料

6.6.1　立体构成材料的分类

为了研究方便,往往从物体形态的角度出发,把材料分为点材、线材、面材、块材。

（1）线材

只要是长大于宽,整体呈现线状的材料,都可以称之为线材。现实中的线材都具有良好的抗压性,有一部分线材还具有良好的弹性跟任性,比如钢条、尼绒丝、橡皮筋等等。单一的线条支撑力都比较差,因此在使用过程中,线材往往以群体的形式出现,因为它的特性,线材在造型中常起到骨骼的作用。很多形态往往先利用线材造型,然后在其表面上附着其他的材料。首尾相连的线才具有良好的导向性和连通作用。线材会给人带来一种轻快、弹性、流动的感觉,如图 6-39 和图 6-40 所示。

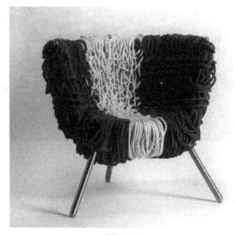

图 6-39

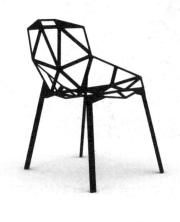

图 6-40

（2）面材

具有厚度的面材料称为面材,通常具有很好的柔韧性、弹性和延展性。一般面材料都是厚度很薄的材料,单一的面材料是没有力量承受太大的重量的。一般来看,单张面材料竖放比横放强,略微弧状的面时,对凹向的力弱,对凸向的力强,所以面材料可以进行叠加。多种面材料叠加组成的复合材料往往可以起到优势的互补作用。多种面料的叠加可以增加它的强度。但

要注意整体的面材所受到拉力的强度和它的厚度有关,通常在最薄的地方容易产生断裂。面材料的体量感要比线材强的多,单一的面材料就可以作为造型。由于面材料所占的空间比较小,因而是分割空间的理想材料,如图 6-41 和图 6-42 所示。

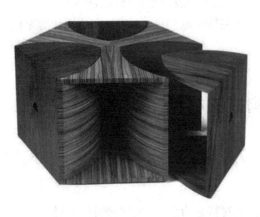

图 6-41

图 6-42

（3）块材

占有实际空间的材料称为块材,块材是具有长、宽、高三维空间的封闭实体,它还具有连续的表面,和线材、面材相比,更稳定更充实。通常情况下,块材具有很强的承载力和抗冲击力,也就是所谓的坚韧性和稳定性,如图 6-43 和图 6-44 所示。

图 6-43

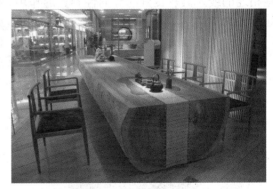

图 6-44

6.6.2　立体构成常用材料的类别

（1）按材质:可分为木材、石材、金属、塑料等;

（2）按自然材料和人工材料:可分为泥土、石块等自然材料,毛线、玻璃等人工材料;

（3）按物理性能:可分为塑性材料（水泥）、弹性材料（钢丝）等。

6.6.3　材料的加工工具

测量和放样工具（直尺、角尺、画线锥和画线规等）,锯（夹背锯、鸡尾锯、钢丝锯、板锯等）,钻孔工具（弓摇钻、手摇钻、电钻、麻花钻等）,切削工具（木刨、木工凿、板锉、圆锉、三角锉、铁

剪等),组装工具(老虎钳、台钳、螺丝刀、锤子等)。

6.6.4 材料的力学表现

(1)拉伸

弹簧由于它的物理形态具有很大的弹性,沿着弹簧的一侧或者两侧向外拉,弹簧就会受到力的作用发生变形,这是一种拉伸作用。概括地说,拉伸是一种在外力的作用下材料沿作用力方向进行趋向伸展。在立体构成中,拉伸是一种重要的手段,可以产生具有美感的作品,如图6-45 和图 6-46 所示。

图 6-45

图 6-46

(2)压缩

压缩是一种相反于拉伸的作用力,比起拉伸可以使物体变得又长又大,压缩可以使物体变小变短。压缩就是给予某个物体施加压力及减小体积、密度或者浓度。压缩作用也可以形成变形作用,压缩作用可以使物体变得更加精致,它减少了物体占用的空间,使物体变得更易于人的控制和移动,如图6-47 和图 6-48 所示。

图 6-47

图 6-48

(3)弯曲

弯曲指受到外界的力,材料产生外形的弯曲变化。弯曲可以产生两种比较有特色的形态,其中一种是程度形弯曲,就是变形达到一定程度,整个变形区的材料完全处于塑形变形的状态,形成它固定的模样,如图6-49 和图 6-50 所示。

图 6-49

图 6-50

（4）剪切

剪切就是将立体构成材料进行剪切，形成新的形态，比起之前使物体发生形变的力，剪切可以使物体发生与原物体的分离，形成比较干脆的截面，如图 6-51 和图 6-52 所示。

图 6-51

图 6-52

（5）变形

只要对物体施加力的作用，所有物体都会产生变形。这里的变形不同于普通的物体变形，这里的变形指的是改变客观事物外形的常态，按照创作的需求，来进行物体结构的改变，如图 6-53 和图 6-54 所示。

图 6-53

图 6-54

1.任选材料,分别运用材料的五种力学表现形式,创作完成五组立体构成作业。

6.7 半立体构成

在造型设计中,有一类设计,像建筑贴面材料、壁挂、壁饰、浮雕等(如图 6-55),是以平面为基础,在上面进行立体化的表现。由于它是一种介于平面与立体造型之间的造型形式,所以在立体构成中称之为半立体。半立体是相对立体和平面而言的,半立体有深有浅,就像浮雕有高浮雕和浅浮雕一样。树皮、石头等自然物体在表面肌理上具有半立体的特性,但由于过于细小,不易被人察觉。

半立体的制作方式一般是通过对平面材料的切割、折叠、弯曲、镂空、插接等构成手段,使平面的材料产生立体的效果。

图 6-55

半立体构成与立体构成的不同:

(1)角度及视点

立体造型必须是一个在任何角度都可以观看的造型,而半立体造型必须在前方。

(2)尺度观念

立体造型在高、宽、深的尺度上是有一定的比例。半立体造型必须按照相应的比例进行缩短,这种比例缩短主要体现于深度的塑造上。

6.6.1 半立体构成的分类

(1)抽象构成

抽象构成是指运用加工变形手段,创作一个抽象的半立体形态,并使该形态具有美感和如

同音乐、数学中的节奏和韵律感,体现美的艺术效果。以纸材为例,抽象构成的方法有不切多折(如图 6-56 至图 6-57)、一切多折(如图 6-58 至图 6-59)、多切多折(如图 6-60 至图 6-61)

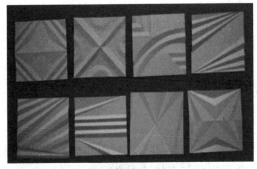

图 6-56

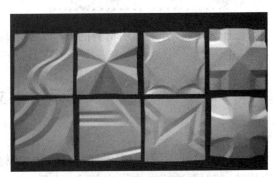

图 6-57

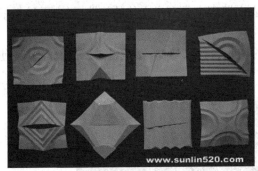

图 6-58

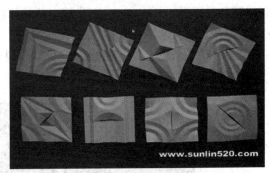

图 6-59

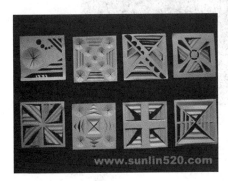

图 6-60

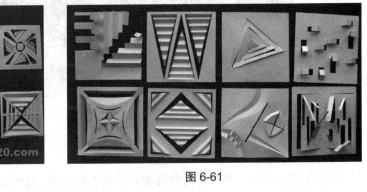

图 6-61

（2）具象构成

具象构成是通过各种加工和变形的手段,来表现具象的人物、动物、风景、植物等各种题材,也就是运用高度概括和夸张变形的手段,体现具象物的具体特征,同时要把握整体的结构安排和形式,锻炼对具象物的概括和提炼能力。图 6-62 至图 6-65 为半立体具象构成作品。

图 6-62

图 6-63

图 6-64

图 6-65

 课 后 练 习

1. 运用纸材的力学表现形式，创作抽象和具象各两组 12cm*12cm 的半立体构成作业。

6.8　造型的形式美法则

　　人类在创造美的活动中所形成的规律和秩序性，称为形式美法则。立体构成中的形式美法则，是把形式美的感觉、心理因素、生理因素建立在功能、构造材料、加工技术等物质基

础上。

6.8.1　造型的单纯化

立体构成中,单纯的含义是指构成要素少,造型简单,形象明确。单纯美的形态同样能创造出丰富的信息内容和变幻莫测的立体形态,这就是追求单纯美的价值。立体构成造型的单纯化的特点符合人们的审美统一性,也符合人们的审美经验,也就是越简单越单纯的东西,越容易被人所了解和接受。立体构成的单纯化主要体现在两个方面:简约和具有方向感。

（1）简约

简约就是造型简洁、概括,构成要素少,用简洁的形态创造丰富的立体效果。简约并不代表平凡,简约化的设计反而更能凸显一个物品的重点,更容易去理解作品本身的存在。简约的造型会给人美观、概括、简洁、明亮的视觉感受,通常简约的物品耗材也比较少,符合绿色环保主题的设计。如图6-66所示,线形表达着不同心情,强调空间形态的本质内容,用省略归纳、夸张等手法打造形态,用简洁单纯的方法创造形态,同样可以表达丰富的空间。

（2）方向

方向就是指立体构成元素的方向。由于地球重力的作用,人们在长时间的生活中对纵向摆放的物体有了一定的认知。纵向构成的物品具有稳定、踏实的视觉感受。如图6-67所示,是一个装饰品的设计,多个长方体叠加扭曲,顶天立地,形成纵向分布,给人的感觉不仅充满了时尚感,也显得比较干练、简洁。

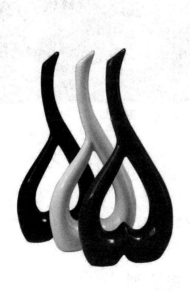

图 6-66

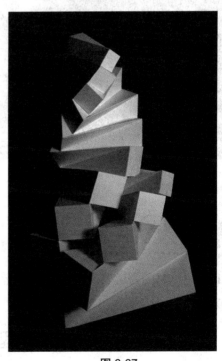

图 6-67

6.8.2　节奏与韵律

将各个造型元素合理地组合能够体现出一种重复性的节奏以及起伏变化的规律,节奏与韵律原本是音乐领域或者诗歌领域的概念,后来被延伸到了艺术领域范畴。节奏与韵律主要通过有规律、有秩序的重复、渐变、交错、起伏和特异等方法加以体现。

（1）节奏

所谓节奏,是指某单元形有规律的逐次出现时,所形成的一种富有秩序性节奏的统一效果,如图 6-68 和图 6-69 所示。

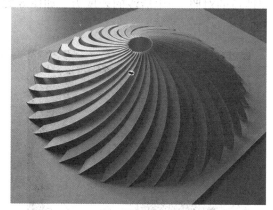
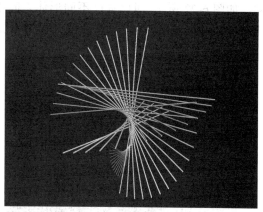

图 6-68　　　　　　　　　　　图 6-69

（2）韵律

节奏有规律的变化就产生了韵律,韵律使节奏有强弱起伏、悠扬急缓的变化,并赋予节奏一定的情调。节奏跟韵律同样是有规律的重复,但节奏的重复是简单、单纯的,而韵律是复杂的,是对节奏的深化和升华,具有很强的美感。在节奏中加入不同的组合变化,使它产生和谐、优美的韵律感。在造型视觉艺术中,线条的疏密、刚柔、曲直、粗细、长短和体块形状的方、圆、角、锥、柱的秩序变化、形式感和一致性则意味着"韵律",如图 6-70 和图 6-71 所示 。

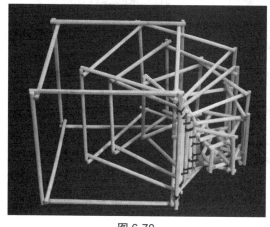
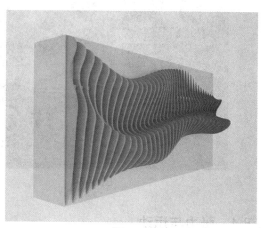

图 6-70　　　　　　　　　　　图 6-71

6.8.3 对比与调和

对比与调和是相互对立、相互统一的关系,同时两者也是形式美的重要体现。古希腊毕达哥拉斯学派认为"美是和谐与比例"。和谐广义是指两个或两个以上不同事物放置在一起,不显得杂乱无章;狭义地说是对比与调和的关系。

(1)对比

对比是差异的强调,造型要素存在形体的对比、大小的对比、质量感的对比、刚柔的对比、虚实的对比、静动的对比等。同一作品中我们使用到这些对比方式,能够使作品显得更加生动。如图 6-72 所示,对比强调不同形体之间不同性质的对照,产生活泼的表现力。如图 6-73 所示,曲面体与直线体在一起,直线体显得更加纤细。

图 6-72 　　　　　　　　　　　　　　　　图 6-73

(2)调和

当立体构成的元素差异过大时,就需要使用一些元素对它进行调和,从而使立体构成中的各种要素显得和谐而统一。要求物体形态应具有的整体协调感。强调物体形态的共同性、一致性,产生整体和安定感,如图 6-74 和图 6-75 所示。

图 6-74 　　　　　　　　　　　　　　　　图 6-75

6.8.4 张力与运动

张力与运动构成有了力量的流动,这种力量使我们产生强烈的内心反应。拥有张力和运动的作品,必定是造型能让人产生共鸣和直接感触的作品。

（1）张力

张力就是牵引扩张的作用，是一种力的突破，这种突破可以带来刺激、愉悦、浪漫的视觉感受，如图 6-76 和图 6-77 所示。

图 6-76

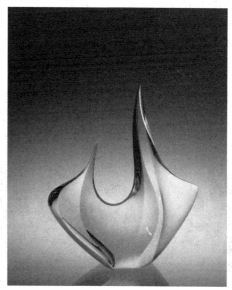

图 6-77

（2）运动

运动是指构成要素已经突破了静止阶段，呈现运动的状态。运动是一种即将爆发的状态，具有很强的动感和越境感，如图 6-78 和图 6-79 所示。

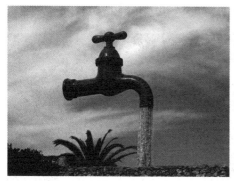

图 6-78

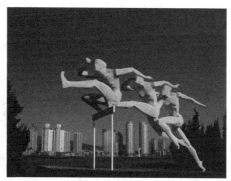

图 6-79

6.8.5　量感与空间感

量感与空间感和之前的张力与运动都是一种思维上的状态，每个人都会形成不一样的心理感受。

（1）量感

量感包括两个方面，分别为物理量与心理量。物理量指的是立体形态的大小、多少、轻重等。而心理量主要是指我们对立体构成造型的心理感知，它取决于心理判断的结果，是可以感

受而无法测量的量。

　　立体构成中的量感主要是指心理量（重量感、内实感、结实感、轻量感、内空感、薄弱感、扩张感等）而言，它是充满生命力的形体其内力的运动变化在人们头脑中的反映，是建立在物理量基础上的力感的形体表现、知觉、有活力。创造心理量就是要给无生命的形态注入生命的活力，即让形态具有反映人类本质力量中前进的、向上的、勇往直前的情态。给形态注入生命活力的方法是创造形体的力动感，如对外力的反抗感、生长感、一体感、速度感等，并通过形态对比产生视觉冲击力，如图 6-80 和图 6-81 所示。

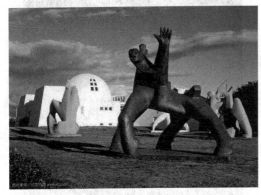

图 6-80　　　　　　　　　　　　　　　　　　　图 6-81

　　（2）空间感

　　空间感即心理空间，是指没有明确边界却可以感受到的空间。其实质是实体向周围的扩张，这种空间的扩张感主要来自于实体内力的运动，这种内力的运动并不是到形体表面就停止了，内力的运动变化会像形体表面散发，形成空间张力，这种张力是无形的，是人知觉的反应，从而形成了视觉的延伸空间，想象空间等心理空间，如图 6-82 和图 6-83 所示。

图 6-82　　　　　　　　　　　　　　　　　　　图 6-83

6.8.6　比例

　　比例可以解释为造型中整体与局部、局部与局部之间的关系。而比例的形式美法则是指在整体形式中，如何处理部分与部分之间或部分与整体之间产生的一种度量上的美感。更具体地说，整体形式中一切有关数量的条件，如长短、大小、粗细、薄厚、浓淡、强弱、高低、抑扬和轻重等，在搭配恰当的原则之下，即能产生优美的比例效果。如图 6-84 为色彩浓淡的不同配

比。图 6-85 为大小的不同比例。

图 6-84

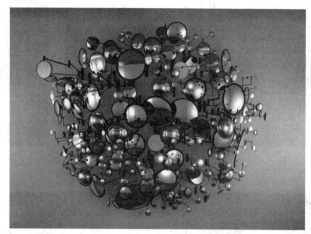

图 6-85

6.9 立体构成在实践中的应用

立体构成与平面构成、色彩构成被统称为三大构成,是所有艺术设计专业人员及爱好者必修的设计基础课程,同时作为衔接美术与设计的桥梁有着承上启下的重要作用。立体构成在实践中的应用是十分广泛的,对各类设计学科都有非常深远的影响,主要表现在:公共艺术设计、服装设计、包装设计、工业设计、环境艺术设计等方面。

6.9.1 立体构成与公共艺术设计

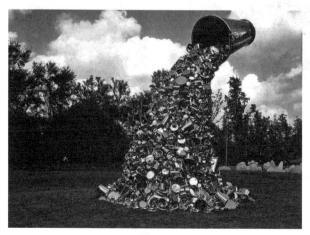

图 6-86

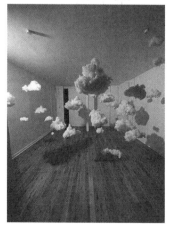

图 6-87

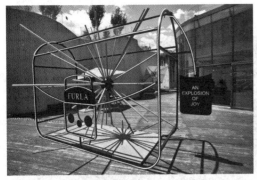

图 6-88

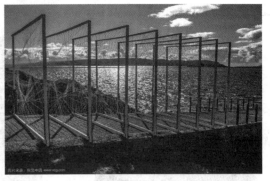

图 6-89

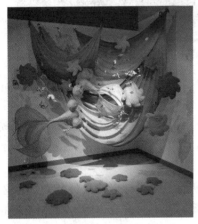

图 6-90

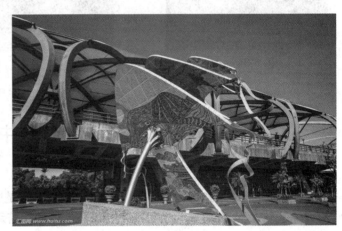

图 6-91

6.9.2 立体构成与服装设计

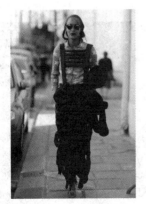

图 6-92

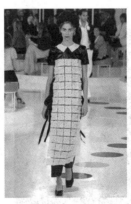

图 6-93

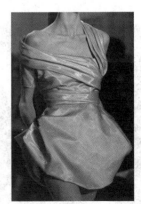

图 6-94

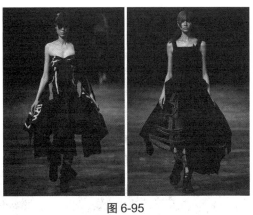

图 6-95

图 6-96

6.9.3　立体构成与包装设计

图 6-97

图 6-98

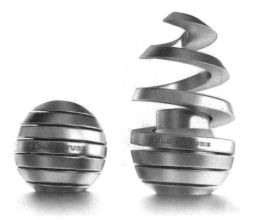

图 6-99

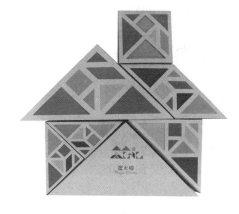

图 6-100

6.9.4 立体构成与工业设计

图 6-101

图 6-102

图 6-103

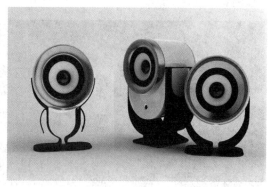

图 6-104

图 6-105

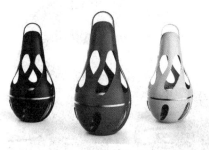

图 6-106

1. 材料不限,以点、线、面、体为元素,灵活运用立体构成的形式美法则,创作两组立体构成作业。